Botticelli

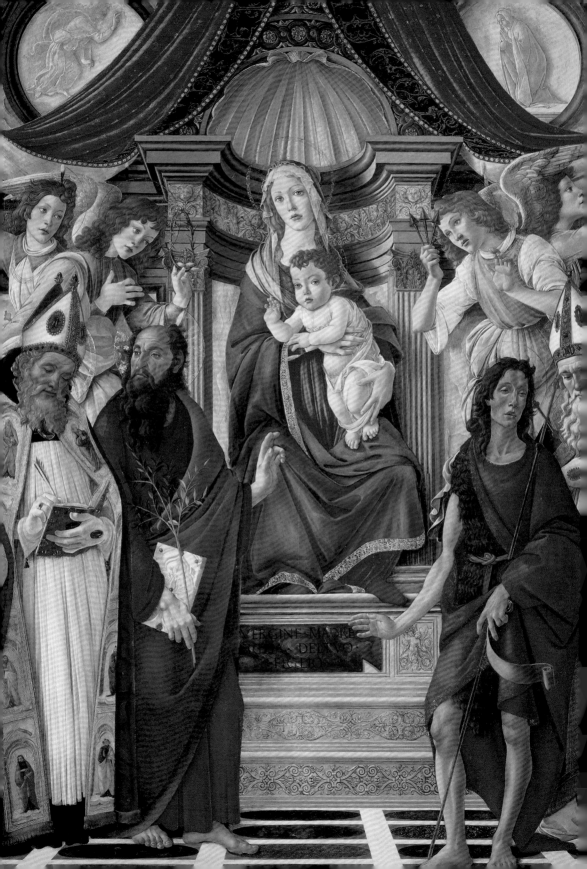

从凡人到艺术家

波提切利

Botticelli

诗意的光彩

[意]费德里科·波莱蒂 著　束光 译

北京时代华文书局

本书由意大利蒙达多利出版公司授权出版
中文译本由阁林国际图书有限公司授权使用

前　言

　　有些历史片段就像精雕细琢过的钻石一样——清晰、纯净而又完美。毫无疑问，文艺复兴正是这样的历史片段，在这个时期，人是大自然的物质与心智的尺度。意大利人文主义的中心，就是美第奇家族主政的佛罗伦萨。15世纪的佛罗伦萨，不缺血腥的冲突——我们只需想到使朱利亚诺·美第奇受害的"帕齐"阴谋，以及它所引发的迅速无情的报复行动，便已足矣。除此之外，经常被提及的"良好政府"——文艺复兴早期佛罗伦萨的理性统治——也许在很多方面都是理想。即使在文艺复兴盛期，这些理想也只在有限的范围内获得实现，但是这个美梦，旋即便因宗教战争而破灭了。

　　波提切利借由世俗题材的寓言，如《春》《维纳斯的诞生》《米涅瓦与半人马》，创造出理想且永恒的形象，生动地反映出"奢华者"洛伦佐所营造出的人文主义氛围——学者如此解读这些作品独特的知识与伦理意义。不过，除了这些意义外，波提切利真正令人难忘的神话是他所描绘、代表的具有高超艺术与知识成就的时代。当波提切利正为美第奇家族作画时，吉兰达约正将自己绝佳的技艺奉献给圣三一教堂的萨塞提家族、新圣母教堂的托纳博尼家族，以及诸圣教堂的韦斯普奇家族。小利皮正在完成布兰卡奇礼拜堂的湿壁画，这幅作品在马萨乔过世时仍未完成。佩鲁其诺在佛罗伦萨成立工作室，并将他最好的作品留给了这座城市，其中包括帕齐玛利亚玛达肋纳堂里的一幅三联画《钉刑图》。

　　在当时，高质量精致艺术正处于巅峰，其特征在于优雅的线条及清亮的颜色，人物姿势动人却不夸张，绘画正要成为意大利文化真正且唯一的语言。只是达·芬奇当时离开了佛罗伦萨，前往米兰并进入路德维克·莫罗的宫廷。在那里，他偶尔会尖酸地嘲讽他过去在佛罗伦萨的同侪画家，他曾经说："我们最爱的波提切利，真的不会画风景。"

不过，没有任何批评能稍减"奢华者"洛伦佐治下的这个"黄金时期"的辉煌灿烂。1492年哥伦布发现美洲，发苍目盲的皮耶罗·德拉·弗朗西斯卡在圣塞波尔克罗过世，洛伦佐·美第奇也死了。他的名言"若你想快乐，便快乐吧／因为明日难以确定"，听来仿佛预言。萨伏那洛拉雷霆般的布道，将佛罗伦萨投入梦魇中。漫长的六年间充满阴暗的灵魂探索，整座城市回荡着忏悔的自责。"不恰当"的作品——包括波提切利的世俗主题作品——都在市区广场被火焚烧，主事者为那些"哭泣者"，也就是这位末世布道家忠实的追随者。最终，萨伏那洛拉自己也身受火刑。

对15世纪最后十年的托斯卡纳绘画而言，这是创伤般的记忆。在佛罗伦萨这些事件所卷起的风暴之中，波提切利让艺术与命运接受存在的考验。他凝视灵性危机的深渊，而这也痛苦地反映在他最后的作品中——它们充满绝望，却不失伟大。如果我们全盘检视波提切利的作品，便会很快发现，如果仅将他的成就简化为美第奇时期的伟大作品，确实过于肤浅。他漫长的艺术生涯，由文艺复兴早期人文主义的核心肇始，最终跨入矫饰主义的门槛。引导他的，乃是他对风格的感受，是他的热情与理想，是他深刻的宗教信仰，还有他对美永久、深沉的爱。

斯蒂芬尼·祖菲

目　录

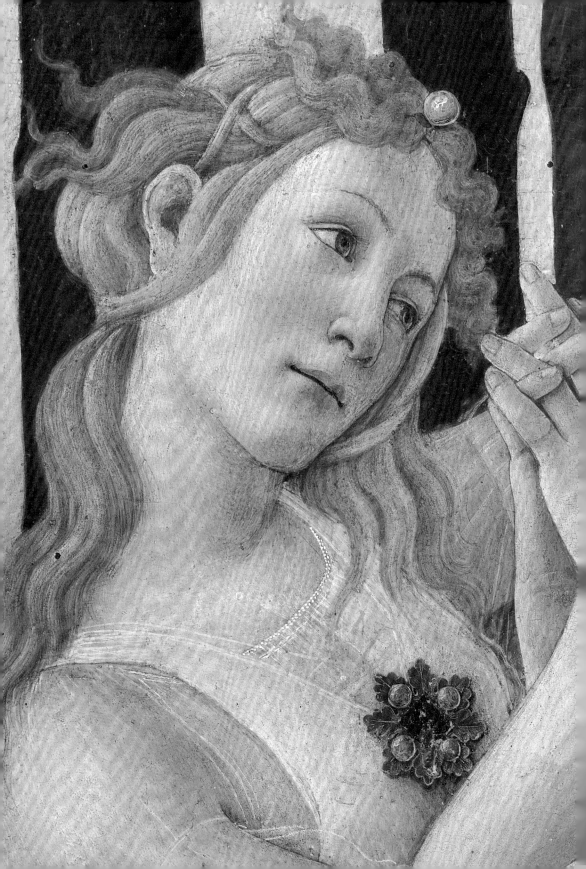

生 平 | LA VITA

皮革家族之子

桑德罗·波提切利（Sandro Botticelli），全名为亚历桑德罗·迪·马里安诺·迪·瓦尼·菲利佩皮，1445年生于佛罗伦萨的诸圣区。他是家中第四子，家族以鞣制皮革闻名。他的父亲是马里安诺·迪·瓦尼·阿玛迪欧·菲利佩皮，自1423年起便是皮革匠公会的成员；自1429年起，他便转入屠夫公会，并将店铺出租。他那时好时坏的事业，后来由波提切利的两位兄长弗朗西斯科与贾科波协助。波提切利所在的家族人口众多，他的父亲在过世的前一年，即1480年最后的税务文件中，申报的家族成员共20人。家族的长子乔万尼，是佛罗伦萨相当出名的掮客与精明的商人，想必他对家族的经济有显著贡献。

早年的技艺训练

有关波提切利的少年时期，最早的文献记载出于1458年皮革匠公会的税务文件，部分学者据此认为当时波提切利正在上学；另外一派则认为，当时他正在接受金工与书籍装订的训练。后面这种解释也符合瓦萨里的《艺苑名人传》的记载，而另一佐证显示波提切利的兄长安东尼奥直

到1458年仍担任金匠（当时这个工作所处行业正岌岌可危），也很可能带着弟弟一同工作。正如同波拉约洛（Pollaiolo）兄弟的工作室（当时最有名的一间工作室）所显示，金匠的工作室正是学习素描的好地方，当时许多年轻艺术家也是从技艺训练中开始艺术生涯的。

学徒生活与最初创作

在兄长安东尼奥的工作室里，波提切利应有机会接触许多艺术家，同时也能练习素描技法，并发掘自己的艺术倾向。工匠训练在他自己的艺术作品中留下清楚的痕迹——敏锐、果决与自信的轮廓线，是他全部作品的特征，在他深受利皮及韦罗基奥影响的青年时期的作品中十分明显。

不过，我们不应低估他学徒时期的重要性。在15世纪佛罗伦萨金匠的工作室中，所有以素描为基础的艺术与工艺，多半都被视为一体，创作过程也不分彼此。工作室会制作各类作品，从雕刻到细致的金饰，从绘画到织锦的底图。当时并未区分纯美术和应用艺术，同时一件委托案的规划与执行，也未做清

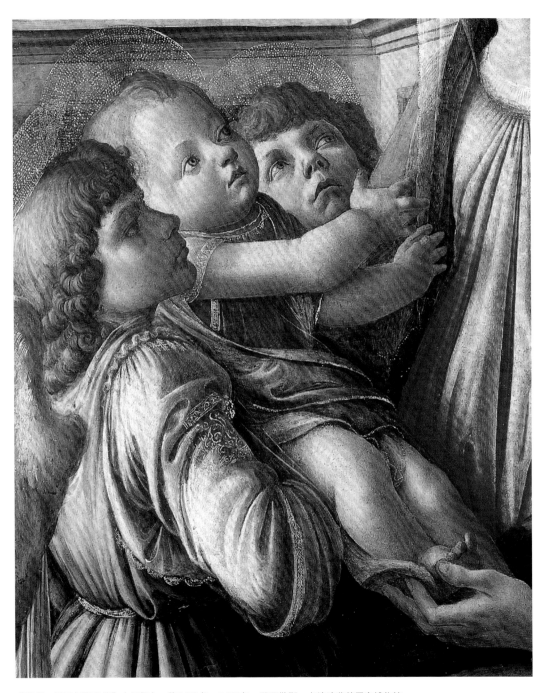

《圣母、圣子与两天使》（局部），约1468年—1469年，那不勒斯，卡波迪蒙特国家博物馆

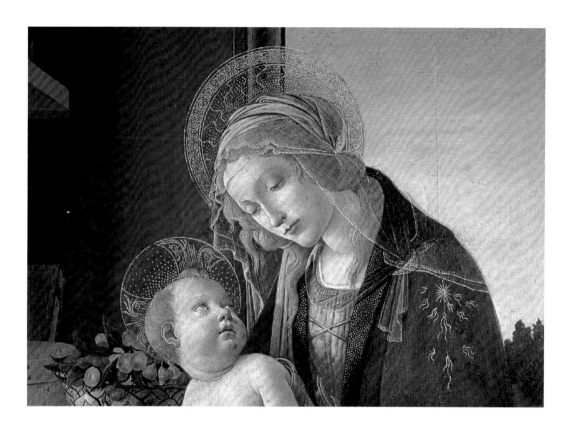

《读书圣母》（局部），约1483年，米兰，波尔迪·佩佐利博物馆

楚分工。金匠的工作室提供某种初步但全面的设计训练，也让正在起步的艺术家能够小规模地考验自己的技巧并培养创意——无数的艺术家都是这样崛起的，包括波拉约洛兄弟、洛伦佐·吉贝尔蒂（Lorenzo Ghiberti）、韦罗基奥（Verrocchio）、多那太罗（Donatello）、吉兰达约（Ghirlandaio）等人。

因此，当时许多艺术作品都能非常精确地描绘金饰物品，这绝非偶然，而是见证了金匠和画家间存在密切的互动。在波提切利自己的作品中，我们只需回想1470年著名的作品《坚忍》：首先，人物轮廓线干净利落，仿佛由雕刻刀划出；其次，便是那精细呈现的装饰细节，包括盔甲的金属光泽与环绕脸部的珍珠等，以上种种均显示出他对金工技艺的熟稔。波提切利确实曾在利皮（Lippi）这位从加尔默罗修会脱离出来的僧侣的工作室中担任学徒——尽管利皮和同样脱离修院的修女布提的恋情令人震惊，但在当时他仍被称为利皮修

4
波提切利：诗意的光彩

士。长久以来人们都认为，跻身当时最伟大的艺术家行列的利皮主要是在佛罗伦萨以外的地区活动，与他相关的文献指出，他在1455年5月4日移居普拉多。波提切利自1459年起便为利皮工作，为时七年，直到利皮迁居到斯波莱托，并留下儿子菲利皮诺。

年轻的波提切利曾经参与普拉多大教堂的工作，如《圣斯德望和施洗者约翰的故事，这一点也已经广为人知。不过，要在一项持续了至少十三年（1452—1465）的工作中分辨出不同艺术家的笔触则相当困难。最大的特例就是《莎乐美之舞》，此作中人物的优雅，预告了成熟的波提切利的某些"异教"主题。利皮的影响同样可见，因为波提切利的许多圣母像均采用利皮《圣母与圣子》（约1465年，现藏于佛罗伦萨，乌菲齐美术馆）的风格：肌肉的呈现优雅而细致，脸部表情甜美却忧郁，再加上许多珍稀的材料（细致的纤维与透明的纱），这些特点都在波提切利的女性人物绘画中反复出现。

从利皮画风中找到新方向

波提切利也跟着老师学习镶板画、湿壁画与透视画法的技巧，并从典型的利皮画风中寻找自己的方向，其中最明显的特征便是高度装饰性的细节与人物优雅的体态。

利皮迁居到翁布里亚（Umbria）造成了一个经常被论及的假设：年轻的"波提切洛"（Botticello，意为"小木桶"，这是小桑德罗的绰号，后来才改为Botticelli，波提切利）正是在此时转移到韦罗基奥工作坊，这里也是当时许多成功艺术家的温床。根据艺术史学者拉吉昂蒂（Ragghianti）所提出的理论，认为波提切利直接参与了韦罗基奥的《基督受洗》（1472—1475，现藏于佛罗伦萨，乌菲齐美术馆）这件作品。这样的理论已经过详尽检验；也有许多学者反对，因为他们在画面左侧的天使及部分的风景中，看出达·芬奇的笔触。拉吉昂蒂的假设的可取之处，便是让人不再以为15世纪晚期佛罗伦萨的工作室是完全各自为政。事实上，艺术家已经习惯在情势要求下一同工作，而且有些委托案也会切割成不同部分。关于这一点，也正说明了韦罗基奥的风格为何如此强烈地影响了波提切利的两幅《圣母、圣子与两天使》：一幅在那不勒斯的卡波迪蒙特国家博物馆，另一幅则在伦敦的国家美术馆。两幅画都描绘圣子被传递给圣母，也同时展现出利皮与韦罗基奥的影响。

另一件著名的《圣母与圣子》（又被称为《圣餐礼圣母》）创作时间约为1470年至1472年间，现藏于波士顿的伊莎贝拉·斯图尔特·加德纳博

物馆，或许也暗示波提切利可能在韦罗基奥的工作室中实习，同时也代表了利皮影响的结束。1994年，在佛罗伦萨斯特罗齐宫一场纪念波提切利与利皮的展览"波提切利与利皮"中，清楚呈现此作圣母头部的处理以及天使脸部的表情，都带有韦罗基奥的影响。无论如何，这件作品展现出有趣但繁复的图像系统：一位天使递给圣母一只珍贵的餐盘，盘中装满麦穗和葡萄（暗示了圣餐礼中的面包和葡萄酒），圣母则自盘中拈起一根麦穗。

这样的最初级阶段结束于《圣母子与六圣徒》这幅画，此作又名《圣安布洛乔祭坛画》，现藏于佛罗伦萨乌菲齐美术馆，也是现存波提切利最早的祭坛画，它原藏于圣安布洛乔的本笃会修道院，或许最初安置于方济各会的修道院中，因此画面中立于圣母身旁的是圣方济各而非圣本笃。美第奇家族的守护者——圣葛斯默与圣达弥盎——也出现在画面里，这也暗示此作或许是来自美第奇家族或其阵营的第一件委托案。

此作完成于波提切利学徒期正要结束、画艺逐渐成熟之时，展现出兼容并蓄的高超手法，更包含了佛罗伦萨当时的前卫绘画风格。画面构图的安排，显现出与委内吉亚诺（Veneziano）和晚年的安杰里柯（Angelico）同样的光线诗意。服装与肌肉细致的色调暗示受到利皮的影响，神态安定的人物更显示出他对韦罗基奥画派的熟悉。如果更深入分析，我们发现圣凯瑟琳（形象非常类似波提切利同一年以利皮的风格为索德里尼绘制的《坚忍》）脸庞略微朝向观者，而这位严肃的人物，更是运用了亚尔伯提（Albertiane）透视理论绘制而成。

追寻成功：1470—1474

1469年的佛罗伦萨税务记录中，有一条关于波提切利父亲的记载，提到了时年23岁的波提切利是一位画家，和家人同住，并在家中工作。根据这条记载，波提切利应该是在他父亲位于诺瓦（Nuova）拥挤的家中开设了自己的工作室。这在当时相当平常，因为韦罗基奥甚至名气更盛的波拉约洛兄弟也是如此。这间工作室大致在1470年开始营业。从戴伊（Benedetto Dei）个人的商业记事中，也可推断出这个年份。

波提切利的名气，可由他最初的重要公众委托案一窥端倪。从此似乎可看出，在这个充满无数艺术家工作室的竞争市场中，他已经相当出名且很成功。由于索德里尼这位公会主管（同时也是美第奇圈子里最有影响力的人）的偏爱与穿针引线，波提切利得以规避应有的"委托"程序，自商业法庭赢得了前述绘制《坚忍》一

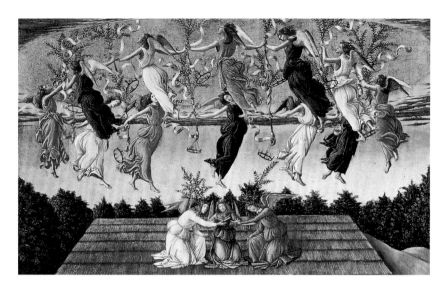

《神秘的基督诞生》
（局部），约1501
年，伦敦，伦敦国家美
术馆

案的合约，而该法庭先前（1469年12月18日）才将完成"七美德"系列画作的合约给了波拉约洛兄弟。

在1470年6月18日获得的《坚忍》委托案，是波提切利最早见诸文献的作品，也是瓦萨里书中提到的第一件作品。在艺术家生涯中，这也是一件关键作品。此时的波提切利已经独立经营工作室，更在佛罗伦萨拥有强大的靠山。索德里尼对波提切利的偏爱相当明显——他甚至建议让波提切利完成第二件"七美德"画作。因此在佛罗伦萨的艺术家间引发争议，也不出意外地让皮耶罗·波拉约洛相当愤怒，而他也在抗议声中于1472年完成了"七美德"系列中《希望》与《正义》两件画作的委托案。

如此举重若轻的初登场，也在15世纪70年代为波提切利赢得了一系列的委托案。1474年，他赢得另一份公共合约，要在市政厅绘制《贤士来朝》湿壁画。很遗憾，这件作品目前已经遗失，不过根据玛格里亚贝加诺（Magliabechiano）的描述，那确实是波提切利的作品。（近年的研究指出，它或许是一件大型的祭坛画）

同一年，波提切利受委托以圣塞巴斯蒂安为主角绘制一幅祭坛画，此作现藏于柏林的古典绘画美术馆。此作原先规划要放置在圣母大殿的柱子上，以庆祝该圣人于1月20日的节日餐宴。这件重要作品的绘制，展现出波提切利的个人风格已经完全抛下对利皮的学习，只剩下韦罗基奥画派的影响；利皮的影响主要在于《坚忍》和《圣母、圣子与天使》（约1470年），

而韦罗基奥的典范则可见于《圣母子与六圣徒》。

圣塞巴斯蒂安那阿波罗式的美以及慷慨就义时梦幻般的表情，在波提切利更加著名的作品中得以重现。此作的重要背景之一在于，当时安东尼奥·波拉约洛刚在圣塞巴斯蒂安的普吉礼拜堂完成他著名的《圣塞巴斯蒂安殉道》——这也是两位画家最后一次相遇。显而易见，到了15世纪70年代前五年，波提切利已经是有名而受人推崇的艺术家。这一点最明显的证据或许是1474年夏天他被请到比萨公墓（纪念陵寝）去完成高佐里描绘圣经场景的湿壁画。这项工作未能顺利完成，因为他最后无法承接这份工作，而瓦萨里也指出，他连自己开始的《圣母升天》湿壁画都无法完成；这件作品本来是受比萨歌剧院委托，准备安置于大教堂的画作。

他的工作室与合作关系

波提切利会和其他匠师合作，这也是文艺复兴时期艺术家工作室常见的情形。比如，他为比萨大教堂木镶板所做的设计，最后是由麦亚诺、巴奇欧·庞泰利与皮耶罗·庞泰利兄弟这几位木匠共同完成。在这里，大卫、亚伯拉罕、以赛亚，还有一位圣人般的教堂执事（瓦萨里在讨论马雅诺时曾经提及）等人物形象，不仅符

合波提切利在1472年至1474年间的风格，也是波提切利最早被"输出"到佛罗伦萨之外的作品。

根据记录，马雅诺与巴奇欧·庞泰利也在另一项更重要的委托案中合作，亦即波提切利为乌尔比诺的杜卡雷宫的小书房（专供学习与阅读的小房间）所设计的木镶板图案，此案在1475年至1476年间实际执行。为了这个案子，波提切利或许参考了《战士装扮的米涅瓦》一画的设计，而他也将这个设计用于1475年骑士竞技中美第奇的旗帜。关于此作的讨论，详见下文。

越来越多的人向波提切利订购作品，他必须雇用更多员工与学徒（多半不是本地人）。这种情况在波提切利的工作室中确实留下了清楚的记录。这些人有些只是略被提及，但其他人则更广为人知，例如贝内戴托·丹德里亚、贾科波·达·圣葛吉欧，还有拉法叶·托西。

到了15世纪末叶，处理委托案的雇员和学徒数量越来越多，但同时他挂名完成的作品数量却不成比例地增加。大师有时并未监督自己工作室的生产过程，因此造成许多作品质量较差。波提切利总是漫不经心地将设计和草图赠予朋友及雇员，以致他晚年相关作品的艺术水平明显下降。尽管如此，还是有些作品绝妙地发挥出了他的视觉概念，例如《特雷比奥祭坛

画》，大约完成于1495年至1496年，现藏于美术学院美术馆；《圣母、圣子与年轻的施洗者约翰》，现藏于佛罗伦萨的帕拉蒂纳博物馆；还有《圣母加冕》，现藏于佛罗伦萨的拉齐特别墅。

他的助手之一就是菲利皮诺·利皮（Fillippino Lippi），而他也很快便成长为波提切利的同事。菲利皮

诺·利皮是利皮的儿子，在父亲1469年于斯波莱托过世后便前来投靠波提切利。小利皮在1472年已经与波提切利一同工作，当时他才15岁，那一年波提切利也让小利皮在艺术家公会注册。到了1478年，小利皮就有了自己的工作室；1482年，他获得第一个重要的委托案——完成佛罗伦萨布

《列米别墅墙面装饰残片》（局部），约1486年，巴黎，卢浮宫博物馆

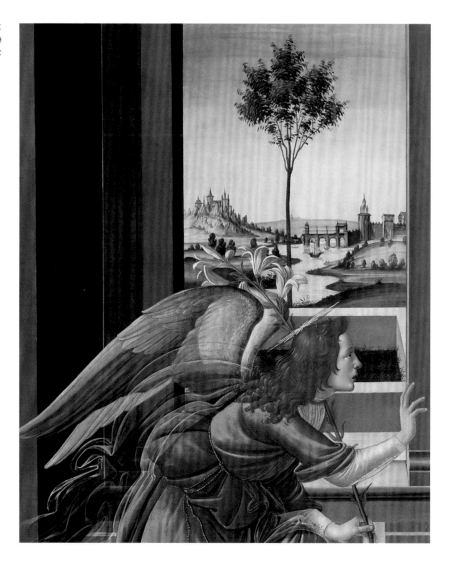

《卡斯特罗天使报喜
图》（局部），1489
年—1490年，佛罗伦
萨，乌菲齐美术馆

兰卡奇礼拜堂马萨乔的湿壁画。

　　小利皮在波提切利工作室最初的
工作，包括《五位女先知》这件较少
为人知的系列画作中第二幅的许多设
计，而这组作品也一直被认为是波提

切利的工作室出品。一分为二属于两
个婚礼箱的《以斯帖的故事》，现藏
于伦敦国家美术馆的《贤士来朝》，两
者都明确证实了两位艺术家的合作关
系。小利皮在波提切利的工作室很快

便取得领袖地位，也因为杰出的艺术天分而获得许多创作自由。

在《以斯帖的故事》一作中，两位艺术家的手法很难分辨，而尺幅较小的《末底改的胜利》的作者是谁，也一直存有争议。1478年到1480年之间，小利皮为两件婚礼箱作画，分别取材自《卢克丽霞的故事》和《弗吉尼亚的故事》，而波提切利应该提供了许多素描作为参考。有学者近年来多次强调，小利皮的学徒经历对他风格的形成非常重要，并推断即使在小利皮成为独当一面的艺术家之后，两位艺术家仍然持续合作。

波提切利与美第奇

在15世纪的佛罗伦萨，波提切利的事业与美第奇王朝密不可分。这点在瓦萨里的《艺苑名人传》中已经清楚叙述，提到波提切利设计了一面庆典旗帜，其中加入了朱利亚诺·美第奇的纹章，纹章内则包含《战士装扮的米涅瓦》；此旗在骑士竞技时飞舞于大街上，以庆祝佛罗伦萨、米兰与威尼斯在1475年1月29日的结盟。

瓦萨里的第二项观察是关于德拉玛祭坛画，这是一幅以"贤士来朝"为主题的木板画，由德拉玛委托制作，借以献给美第奇家族。画中最年长的贤士，其脸部可辨认为已经过世的老科西莫的面容，而他身边穿着红袍的友伴是他的长子皮耶罗，第三个

穿着白衣的贤士则有乔万尼·美第奇的相貌。根据某些学者的看法，"奢华者"洛伦佐也在画中，但目前仍未清楚辨认出来。

波提切利一方面迎合主顾对这种准确肖像描绘的要求（想讨好美第奇的德拉玛自己也在画中），另一方面也利用这个机会，向美第奇家族毛遂自荐，因为这个家族已经逐渐掌握佛罗伦萨的政治事务：几年之后吉兰达约在圣三一教堂的萨塞提礼拜堂所绘制的湿壁画，也可视为对美第奇的赞美；波提切利将自己的形象加入《贤士来朝》，也可作如是观，他已经被辨认出是右侧那位全身像人物，清澈碧绿的眼睛凝视观者——公开陈述美第奇这个权势家族与艺术家本人的紧密联系。瓦萨里也不厌其烦地描述这幅画作所达到的预期效果，而波提切利自此便被视为文艺复兴时期佛罗伦萨最受推崇的艺术家之一。

1475年这关键的一年刚开始，波提切利就已经在美第奇圈子里闯出了名号。当时他为朱利亚诺·美第奇设计了前面所提到的旗帜，而此项文物也出现在"奢华者"洛伦佐1492年过世后财产盘点的清单内。这件作品一直被认为明确地指涉了朱利亚诺和西蒙妮塔·韦斯普奇两人柏拉图式的关系，后者乃贵族马可·韦斯普奇的妻子。此一神话主题与相关隐喻，是波提切利首次尝试的异教主题，这项主题后来在《春》和《维纳斯的诞生》

中得到完美展现。

共和时期的佛罗伦萨
与美第奇的庇护

美第奇家族的兴起，抵触了稳定的共和政体传统，此种共和，其实是由少数中等阶级的商业家族进行统治的寡头政治。美第奇家族的历史可追溯至13世纪末佛罗伦萨的乔万尼·比齐，而他所传下的家族共有两个主要分支：老科西莫和后来的老洛伦佐，第二分支后来取得大公位阶，掌权时间持续到18世纪中期。乔万尼·美第奇与他的儿子老科西莫，在佛罗伦萨都相当有权势，而他们也用许多艺术品装点这座城市。

科西莫并未担任任何政治职务，"国父"的荣誉头衔就足以让他心满意足，他也在政治上扮演着"幕后黑手"，同时更是伟大艺术家与作家的主顾。他身边围绕着一群知识分子，自此开启美第奇家族文化庇护者的传统，并延续到"痛风者"皮耶罗以及侄儿"奢华者"洛伦佐的时代。

1478年7月21日，波提切利从佛罗伦萨市议会领取可观费用，以绘制湿壁画描绘那些因为密谋攻击美第奇而遭到处决的人。这个所谓的"帕齐阴谋"发生于4月26日，由帕齐家族主导，计划在教堂举行仪式时发动。朱利亚诺·美第奇伤重而亡，洛伦佐则

藏身于圣器室而逃过一劫。主要的阴谋者未经审判便被立即处决。波提切利的湿壁画上，有"奢华者"洛伦佐亲手写就的题词，当时他是八人小组成员之一，负责维护市民安全。旧宫外墙上的画作显示美第奇家族对波提切利的逐渐倚重，而这也是画家第二次完成政治意味浓重的作品——此作在1494年美第奇家族被驱逐时被毁。

小利皮与达·芬奇的素描记录了这些湿壁画：两件作品分别藏于巴黎卢浮宫和巴约讷的博纳特博物馆。达·芬奇画了一个土耳其风穿着的人物，或许是阴谋者之一。这场血腥事件也关联到许多纪念朱利亚诺·美第奇的画作，这些画作应是朱利亚诺的亲戚或美第奇的支持者委托创作的。这些作品全都基于华盛顿国家美术馆保存的同一原型。美第奇的支持者委托创作的《手持老科西莫徽章的青年肖像》，传达出的波提切利与美第奇家族错综复杂的关系，至今仍无法完全破解。

本书附录提及这个时期另一件委托案《圣母、圣子与青年圣约翰》圆形画，现存于皮亚琴察的奇维科博物馆。委制此作的是龚萨加主教，他在罗马教廷地位崇高。画家的酬劳在1477年9月23日经由萨鲁塔蒂的银行罗马分部支付。现在，这件作品因为被重复绘制而很难评断，但也清楚地显现出波提切利与小利皮持续的合作

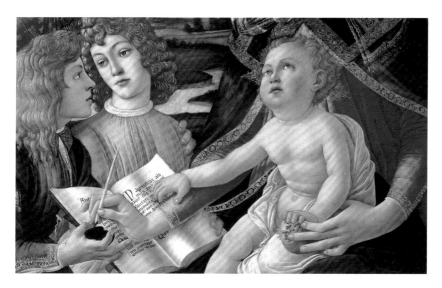

关系。

佛罗伦萨木匠麦亚诺所制作的画框本身，即属不凡，在那个时期，波提切利经常与他合作，也已经完成前述为比萨与乌尔比诺制作的镶板画素描。

《春》

最近的研究认为，波提切利最重要的作品《维纳斯》，一般被称为《春》，也是完成于这个时期。这件大幅的木板画或许是波提切利在卡斯特罗的美第奇别墅内当场完成的，瓦萨里也在1550年亲眼见过。这幅画是"奢华者"洛伦佐为侄儿洛伦佐·皮耶尔弗朗西斯科·美第奇委托绘制的。

亚里山德罗·切基（Alessandro Cecchi）最近的研究（2005年）指出，这幅画应是在1477年到1478年之间绘制，同时与波利齐亚诺（Poliziano）著名的史诗《比武篇》具备同样的文化氛围（这首史诗乃根据朱利亚诺·美第奇与西蒙妮塔·韦斯普奇的关系写成）。这件作品无论是主题还是定年，都存在许多问题，之前广为接受的15世纪70年代晚期的定年，已经被近年来的研究推翻。这些反对意见主要不是来自风格方面，而是来自"帕齐阴谋"后的佛罗伦萨相当紧张的局势的判断。这一时期对美第奇家族而言相当不好过：萨尔维亚蒂主教被当成阴谋首脑之一遭到处决，这也破坏了家族与罗马教廷的关系。事实上教廷的政策是要延续教皇西斯笃四世扩张至翁布里亚与罗马涅的计划。1478年，教皇对佛罗伦萨发布禁

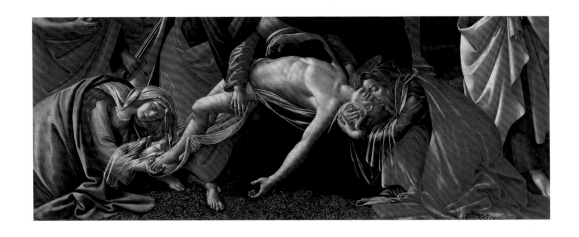

《为基督尸身的哀
悼》（局部），约
1495年，慕尼黑，老
绘画陈列馆

令，引发佛罗伦萨共和国、教皇国与那不勒斯王国间剧烈的冲突。

在1478年到1480年这段困顿时期，美第奇家族圈子内的政治氛围想必相当紧张，并不适合创作无忧无虑的神话寓言，因此学者一般选择将这幅巨作定年到与教皇西斯笃四世和解之后——由于洛伦佐的外交斡旋，禁令终于在1480年3月25日解除。无论我们是否接受《春》较早或较晚的定年，它都是15世纪80年代异教主题第一件伟大作品，其他异教主题作品还包括《维纳斯的诞生》《米涅瓦与半人马》《战神与维纳斯》。这点也符合新柏拉图哲学家马尔西利奥·费奇诺（Marsilio Ficino）在1477年9月到1478年4月间写给洛伦佐·皮耶尔弗朗西斯科·美第奇的一封信，信中他要他的学生将命运托付给慈善的维纳斯与墨丘利。

《春》以不凡的方式结合古典文化与人文教育，但今日它则成为那个时代最具诱惑、最充满谜团的作品。或许，如同安东尼奥·包鲁奇（Antonio Paolucci）最近所提出的，波提切利故意让这件作品充满谜团，以便让它拥有许多不同的诠释空间。

成熟期

到了15世纪晚期，波提切利持续享受美第奇的厚爱，也收到许多私人与公众的委托案。1480年，他接受邻居韦斯普奇家族（该家族成员之一就是著名航海家亚美利哥）的委托，在诸圣教堂绘制《书斋中的圣奥古斯丁》湿壁画。瓦萨里的《艺苑名人传》中也提到这幅画。波提切利描绘圣人置身于结构清晰的建筑里，正在深沉地冥想。这件作品可以和吉

兰达约的《圣杰罗姆》相提并论，因为两件作品都放在教堂的圣坛上。圣人的脸充满惊异——他看着突然显现的光与圣杰罗姆的声音奇迹般对他说话——这张脸就像西斯廷礼拜堂里教皇西斯笃四世的脸，而这样的联系无疑对罗马城内湿壁画的定年相当重要。

1481年，波提切利受托为圣马丁医院绘制一幅壁画《天使报喜图》。这幅画在17世纪被移走，现存于乌菲齐美术馆；尽管画面毁损严重，但圣母的脸使其仍可谓当时最生动的肖像画之一。值得注意的一点是，天使的手势和表情，和《维纳斯的诞生》一作中飞翔的风神非常类似。

除了他在去罗马前完成的作品，波提切利也参与但丁《神曲》的插画绘制，这个版本另外还有兰迪诺所作的注释。这本书是由洛伦佐·麦格纳所制，委托者为洛伦佐·皮耶尔弗朗西斯科·美第奇——"奢华者"洛伦佐的堂弟，出版日期为1481年8月30日，这是《神曲》在佛罗伦萨的第一个印刷版。

西斯廷礼拜堂内的湿壁画

1480年4月14日，"奢华者"洛伦佐与教皇达成和平协议，终于结束了战争给佛罗伦萨带来的困境。这是灿烂年代的开始，见证了前所未有的艺术与文化的繁盛。波提切利是这个时代最重要的代表之一，他最重要的作品也都创作于这些年，许多作品的委托案都是通过"奢华者"洛伦佐才获得，因此"奢华者"洛伦佐在1492年过世，可视为一个时代的终结。

同样，波提切利、吉兰达约与罗塞利（Rosselli）能获得西斯廷礼拜堂墙面湿壁画的委托案，或许也是借助了"奢华者"洛伦佐的影响力。这份合约在1481年10月27日签订。同样来自佛罗伦萨的石匠领班乔万尼诺·多奇（Giorannino Dolci），也随着他们前往罗马。装饰这座礼拜堂最重要的角色，无疑落在了佩鲁吉诺（Perugino）身上，他从15世纪70年代晚期便开始服务教皇，这些湿壁画的许多部分都是由他完成，包括这一系列中最重要的《基督将钥匙交给彼得》。其他参与的画家包括：西尼奥雷利（Signorelli）与巴托洛梅奥·德拉·加达（Bartolomeo della Gatta）。这个系列作品分别描绘摩西与耶稣的故事，并描绘两人生命相互呼应之处，将《圣经·旧约》呈现为《圣经·新约》的预示。最重要的是，这些湿壁画是要强调教皇至高无上的权威，足以让异教徒臣服。

波提切利的湿壁画，着重表现《新约》与《旧约》的相应之处，但更强调《新约》重于《旧约》。异教的物质主义和肤浅，衬托出基督教的灵性与内省，同时君王对人民的统治

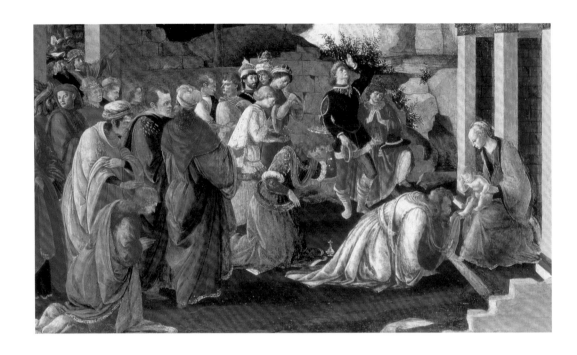

《贤士来朝》（局部），约1468年—1470年，伦敦，国家美术馆

也呼应教皇对基督教社群至高无上的统治。

波提切利的主要职责，就是描绘《摩西的考验》《惩罚可拉、大坍与亚比兰》《魔鬼诱惑基督》。他指导并协调自己工作室的成员工作，而他们则须负责绘制28幅教皇肖像中的9幅，由波提切利负责设计。波提切利在罗马的生活几乎无迹可寻，而这一次也是这位托斯卡纳的艺术家唯一在异乡的工作经历。

一般认为，与西斯廷礼拜堂作品同期完成的是现藏于华盛顿国家美术馆的《贤士来朝》，在16世纪葛迪安诺（Anonimo Gaddiano）的著作中，也曾提及这件作品。在罗马时，波提切利忙着研究古代的遗迹，因此他15世纪80年代以后的作品经常援引古典作品。比如西斯廷礼拜堂的墙上《惩罚可拉、大坍与亚比兰》一作背景中的君士坦丁拱门；还有现藏于华盛顿的《贤士来朝》，此作背景人物中可明确辨认有两名骑马者，他们是来自罗马奇里纳莱的狄俄斯库里（兄弟）。对古代作品的热情越来越多地充斥于波提切利的作品中，尤其是15世纪80年代佛罗伦萨的所谓"渎神寓言"。

波提切利：
文艺复兴的图腾形象

完成西斯廷礼拜堂湿壁画工作后，波提切利回到佛罗伦萨，很快便开始联系自己的个人客户，并在同一时间创作具有公共、宗教或世俗重要性的作品。这也是他作品的一个重要时期，作品具备"异教"主题并带有谜样的、如今已成为文艺复兴象征的新柏拉图主义寓言。

这些委托案的前两件，是在波提切利回到佛罗伦萨不久之后收到的。两件作品都与婚礼有关，婚礼的背景也为我们熟知。第一场婚礼是1482年7月19日，洛伦佐·皮耶尔弗朗西斯科·美第奇娶阿比安妮。如前所述，洛伦佐是美第奇家族旁支，也是《春》这幅画作的委托者。这样的婚礼，完全符合"奢华者"洛伦佐的政策，亦即通过婚礼建立联盟，而这也逐渐成为使佛罗伦萨政治稳定的重要工具之一。

《米涅瓦与半人马》这幅大型画作，根据记录原先是挂在旧宫，或许是波提切利的工作室制作，也是受婚礼委托而作。米涅瓦形象上的某些细节——桂冠与"奢华者"洛伦佐的纹章（缝在布上的三枚钻石戒指）——也支持这样的假设。

联姻政策的另一案例，正是1483年韦斯普奇与比尼家族的联姻，也是由"奢华者"洛伦佐所牵的红线。为了这场婚礼，波提切利设计了四件床头饰板（spalliere，为床头板或椅背板所设计的图样）；瓦萨里曾经描述这些形象，也宣称自己看出薄伽丘所著的《十日谈》中老实人纳斯塔基奥的故事，正是这些图案的灵感来源。

因为工作量太大，波提切利便将这个委托案交付给与自己工作室有关系的两位艺术家，他们分别是乔万尼（同时是一度人在罗马的罗塞利的助手）、塞莱欧。

有趣的是，这两位艺术家尽管艺术层次较低，但都能够模仿波提切利的风格，他们的方法是采用他发展出的叙事风格。当时波提切利连重要的委托案都分配出去，其实并不令人惊讶，因为他的工作室忙着许多更重要的作品，包括列米别墅的湿壁画系列、《维纳斯的诞生》《维纳斯与战神》，还有那著名的《理想女性肖像》（现藏于法兰克福的施泰德博物馆）。许多艺术史家都相信，最后这件作品描绘了韦斯普奇家族的某位成员。

同样与这个系列作品有关的，还有一件素描《生育预言》或《秋》，现藏于伦敦大英博物馆。此作表现出对不同视觉技法的绝佳掌握。这件素描呈现一位年轻女子向前跨步，面容有许多地方神似现藏于伦敦国家美术馆与乌菲齐美术馆的两幅维纳斯画——衣服仿佛潮湿而紧贴身躯，发丝在

风中飘散，她右手握丰饶之角，身边跟随众仙女。在这些年代的世俗主题画作的呈现方式中，波提切利努力达成表面的清晰，让轮廓线锐利可辨；他以最高的精准和优雅，尽情呈现细节。在《维纳斯的诞生》这类作品中，对美的追求清晰可见，也同样表现在费奇诺的哲学思维以及佛罗伦萨人文主义对古典的怀念和渴望中。

声望高峰：宗教委托案

15世纪80年代，波提切利为表现虔诚的作品赋予了同样的优雅和敏锐，两者同样都是他"异教"作品的特征。这些作品不仅是波提切利进入晚年的转折点，更显示了他能轻松地融合色彩、线条、详加规划的构图，以及对实验的偏爱，这些都令人想起他在罗马的日子。

在这个创造力高度发挥的时期，波提切利投入圣母圆形画这类正式的主题——就是以圆形画的形式来表现圣母。定年在1482年至1483年间的作品包括：《尊主圣母》（现藏于佛罗伦萨，乌菲齐美术馆），这是一幅相当繁复的作品；《读书圣母》（现藏于米兰，波尔迪·佩佐利博物馆），这件作品或许是和小利皮合作完成，也成为后来许多工作室复制版本的样本。

同样完成于这个年代的还有许多私人、主要公会或者宗教教派所委托

的独特的祭坛画：圣灵教堂的《巴迪祭坛画》，是由著名的商人与银行家乔万尼·巴迪为自己的礼拜堂所委托的作品；医药公会会长所委托的《圣巴纳巴祭坛画》；金匠公会委托的大型作品《圣马可祭坛画》。

晚年艺术与灵性危机：萨伏那洛拉

"奢华者"洛伦佐在1492年过世，这也成为佛罗伦萨在这个世纪最后十年的命运转折。法国国王查理八世侵略意大利，还有后续美第奇家族遭到驱逐（1494年11月9日），使得政治形势日益恶化。

从1489年夏天起，佛罗伦萨的气氛，已经由于另一个原因而变得相当诡异——多明我会会士僧侣萨伏那洛拉的布道，自1490年起便带来末日般的黑暗氛围。萨伏那洛拉要佛罗伦萨人忏悔自己的罪过，抛下美第奇拥抱的"异教"文化，因此展开了一段异世般的虔诚时代。波提切利的晚期作品，也以种种虔诚主题的堆砌而戏剧化地反映了这样的时代。他反映出深刻宗教情怀的关键作品包括：《卡斯特罗天使报喜图》《为基督尸身的哀悼》，既有慕尼黑老绘画陈列馆的版本，还有米兰波尔迪·佩佐利博物馆的版本；另外，1501年的《神秘的基督诞生》这件作品，是他唯一的签名作品，

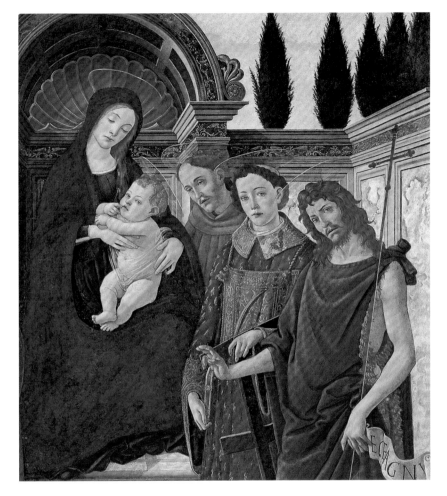

《特雷比奥祭坛
画》，1495年—1496
年，佛罗伦萨，美术
学院美术馆

也被认为是他一生最后的一件作品。

这位艺术家一定也受到了世纪末佛罗伦萨遭遇的政治与宗教风暴的影响。"虚荣焰火"在他身边燃烧着，侵蚀着洛伦佐时代的渎神文化，而他自己的工作室，便在这样的文化中扮演着重要角色。在这一时期，波提切利制作了许多尺寸较小而充满象征意义的虔诚图像——这类作品相当受萨伏那洛拉的追随者欢迎。最重要的例子包括《圣奥古斯丁于书房写作》（现藏于佛罗伦萨，乌菲齐美术馆）与《圣杰罗姆的最后圣餐》（现藏于纽约大都会艺术博物馆），还有更重要的《有忏

悔的抹大拉玛利亚与天使的钉刑图》（现藏于剑桥佛格美术馆），这件作品充满萨伏那洛拉激情布道所传播的末日氛围。

波提切利作品中世俗享乐与灵性表现的界限，可在这个时期少数几件非宗教的作品中加以检视，包括《阿佩里斯的诽谤》《卢克丽霞的故事》与《弗吉尼亚的故事》。在最后这件作品中，波提切利又回到繁复的象征风格，为古典的典故创造新的作画形态。

直到1505年，波提切利仍是画家公会的成员，但是他的财务状态不太好。他已经60岁了，根据当时的年龄标准已经是个老人家，不能再期待获得重大的委托案。在佛罗伦萨，艺术舞台已经由米开朗琪罗与达·芬奇各领风骚，只有他们才能通过索德里尼（共和国的行政长官）获得在市政府作画的委托案。

当时的波提切利债务缠身，已经放弃工作室的经营，而且他在最后五年的生命中，似乎已淡出了艺坛。1510年5月10日，波提切利过世，葬于佛罗伦萨的诸圣教堂。他艺术的最后气息，便是那件未完成的《贤士来朝》，此作至今仍引发许多讨论，它完美地表达出那种紧张不安（最早出现在他为但丁《神曲》所绘制的插图中），这也正是波提切利艺术创作最后时期的主要特质。

《圣杰罗姆的最后圣
餐》（局部），约
1495年—1497年，
纽约，大都会艺术博
物馆

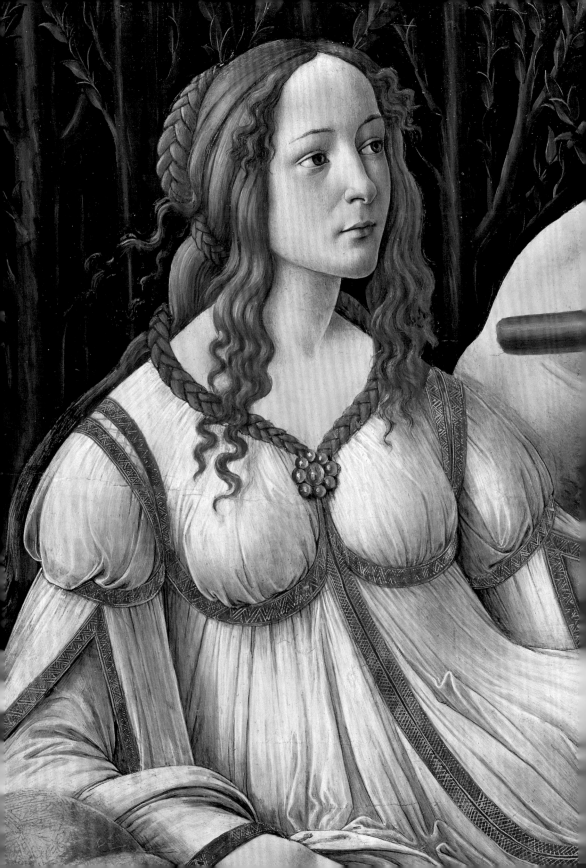

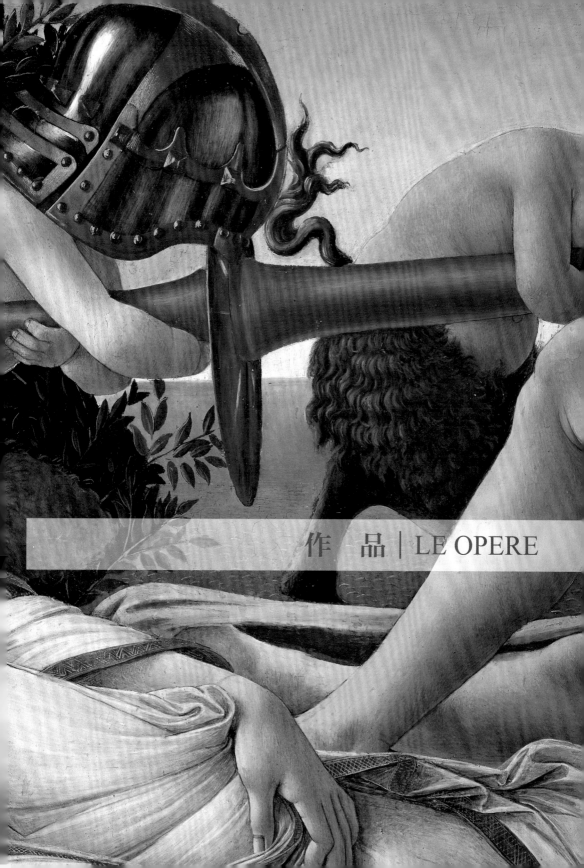

作　品 | LE OPERE

洛吉亚的圣母

Madonna della Loggia

1467年—1470年

蛋彩、木板，72 cm×50 cm
佛罗伦萨，乌菲齐美术馆

　　《洛吉亚的圣母》被认为是波提切利最早的作品之一，作画时间推断为1467年（波提切利在利皮被召唤至斯波莱托后离开了他的工作室）至1470年（这时他正式获得《坚忍》这件作品的委托案）之间。这幅画因为覆盖色而严重受损，即使经过修复，也难以恢复最初的色彩，更无法进行系统性的整体诠释。

　　因此，此作是否为波提切利的作品仍有争议，相关文献亦见分歧。彭斯相信《洛吉亚的圣母》应属波提切利的作品。这幅画或许是由商业法庭委托制作，也可能受羊毛商公会委托。另外的学者则对作者的身份归属较为谨慎，指出此作似乎呼应曼迪那在1467年所绘制的一幅圣母画。《洛吉亚的圣母》的构图，仍可见利皮的影响，不过波提切利也可能从敌对的波拉约洛或韦罗基奥工作室中获得灵感，尤其是对那华丽的服饰、珠宝与建筑的写实描绘——这种对细节的喜爱，也在当时的佛兰德斯绘画中出现。

　　所以，从时代来看，我们可将《洛吉亚的圣母》置于那不勒斯卡波迪蒙特国家博物馆的《圣母、圣子与两天使》之前，将它归属于阿雅克肖费斯奇博物馆的《圣母、圣子与两天使》绘制的时代，这时的波提切利刚开始尝试，要在从利皮处所学习到的技法与韦罗基奥的风格创新之间，找到自己的绘画语言。

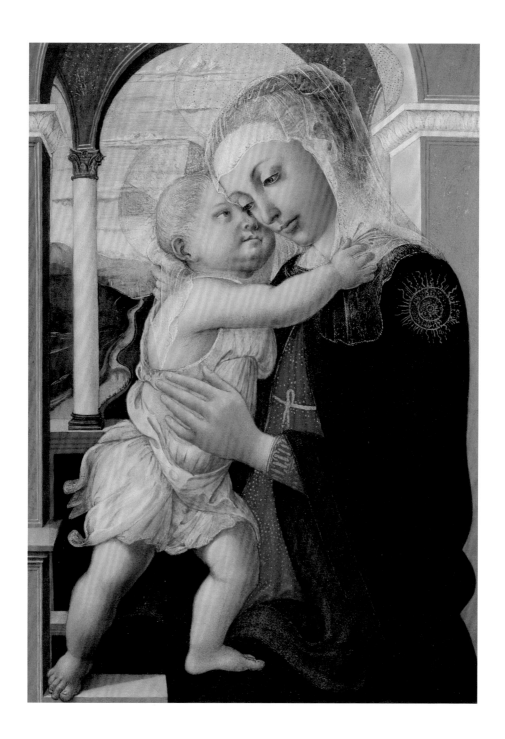

圣母与圣子（科西尼圣母）

Madonna Corsini

约1468年

蛋彩、木板，74 cm×56 cm
华盛顿，国家美术馆

　　这幅画的别名，源自佛罗伦萨的科西尼美术馆，直到1870年这幅画都典藏在这里。这幅作品由这里辗转到了纽约的杜文家族，最后在1937年成为华盛顿梅隆家族的收藏品。

　　众人一致认为这件小尺幅的作品是波提切利最早的作品之一。这个时期，他受利皮和韦罗基奥的影响相当大。15世纪60年代晚期及之后的十年，波提切利完全投入制作这类主题的作品，以满足市场需求。圣母与圣子这样的主题，尤其适合年轻的艺术家，因为这类作品可以轻易找到买家，不必特别经由委托案来进行。通过建筑的框架来包覆圣母与圣子的主题，也出现在波提切利同一主题的其他作品内，包括芝加哥艺术学院、伦敦国家美术馆及佛罗伦萨乌菲齐美术馆的收藏。

　　尽管不少现代文献都指出这是波提切利的早期作品，但近年来也有人认为，这应归为利皮于15世纪60年代完成的作品。在类似的说法中，卢浮宫的《石榴圣母》也该被归为利皮的作品，因为贺恩已经建议将此作归类为"波提切利朋友"的作品。若是如此，此作一定是在波提切利与利皮密切合作的阶段完成的，就是在波提切利完成现藏于乌菲齐美术馆的《玫瑰园圣母》的时期。

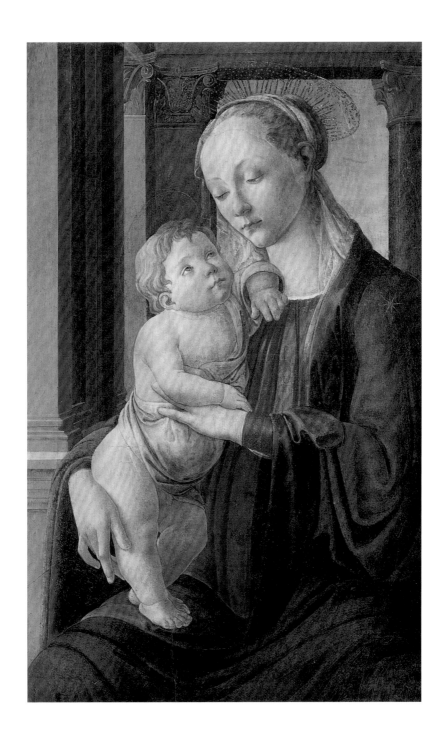

圣母、圣子与两天使

Madonna con il Bambino e due angeli

约1468年—1469年

蛋彩、木板，100 cm×71 cm
那不勒斯，卡波迪蒙特国家博物馆

这幅画仍是波提切利年轻时的作品，自1760年起便藏在那不勒斯。从1697年起，这幅画藏于罗马的法尔内塞宫，直到换了藏所。利皮对此作的影响相当明显，尤其在圣子的体态以及扶持圣子的天使上。相对而言，圣母那雕像般的特质则被指出受到韦罗基奥的影响。这幅《圣母、圣子与两天使》——目前已确定是波提切利独自完成的作品——可以确定为15世纪60年代晚期完成。2006年，切墓指出："波提切利根据现藏于乌菲齐的利皮的圣母作品进行变奏，这样做相当吸引潜在的顾客，让整件作品显得仿佛不是（也很可能不是）经由委托而完成。"

波提切利调整利皮的构图，将圣母与圣子放在墙内，亦即放在"有墙的花园"内，墙外则依稀可见装点着丝柏与植被的岩石山丘。圣母脸上露出充满幽思、漫不经心的表情，有着利皮的影子。同样的情况也出现在某些体态、肌肉光影交接处的轻柔色调、垂落的布褶，以及圣光与透明面纱上的装饰细节。

经过1957年的修复，这幅画作表面最初的质地已经恢复。通过仔细观察，彭斯认为："从圣母典型的脸部、细腻优雅的身体细节，以及纤长细致的手指等部分来看，这件作品几乎可以当成为紧接着的《玫瑰园圣母》与更著名的《坚忍》等画作做的预备习作。"

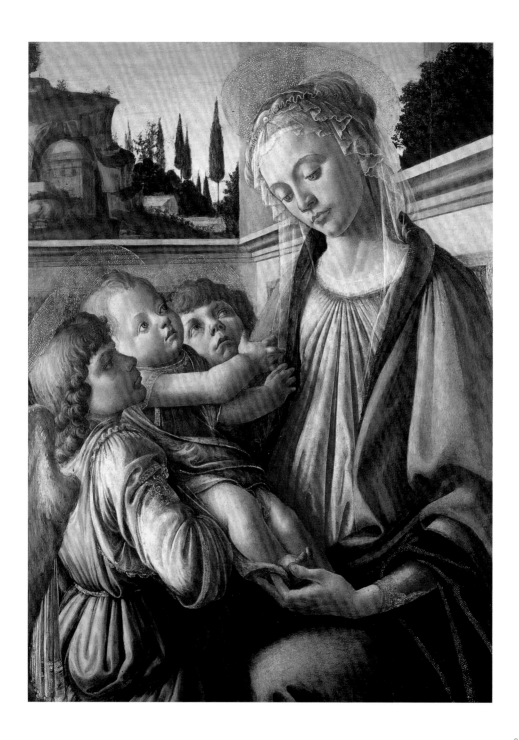

贤士来朝

Adorazione dei Magi

约1468年—1470年

蛋彩、木板，50 cm × 141 cm
伦敦，国家美术馆

　　这个目前藏于伦敦的版本，被认为是波提切利第一次尝试"贤士来朝"这个题材的作品。这个主题已经在他两件少年时的作品中反复出现，一件是同样藏于伦敦国家美术馆、由韦斯普奇家族委托的《诸王来朝》圆形画，另一件是德拉玛委托的大型祭坛画。1940年所进行的修复显示出多层次的覆盖色，这也在文献中引发许多争论——有关波提切利之外的艺术家（特别是利皮和小利皮）是否参与此作的创作。其中的假设之一就是，波提切利确实是这幅画的作者，而此作则是在1472年与小利皮合作完成的；小利皮从1472年6月起便在波提切利的工作室工作。

　　一般认为这件作品的创作是经历多次绘制才完成的，也因此才能解释此作的三个不同且需要明确分别的"区域"：画面右侧呈现圣家族成员和两位牧羊人；中央区域被建筑框架包围，同时背景处呈现三位贤士；最后是画面左侧一大群人的区域。这样繁复的构图是波提切利创造的，而他将画作中心点跪着的贤士交给他的同事描绘。

　　有人认为，我们在背景处看到的岩石风景呼应了凡·爱克的《圣方济各接受圣痕》，1471年此画正在佛罗伦萨展出。这幅画原来设计成椅背画或者是其他家具的一部分，也就是设计从近距离与眼睛平行或略高的角度观看。这点也说明为何此作有如此丰富的细节、完整的装饰，还有画作表面的精雕细琢——这一切如今却仅能勉强辨别。

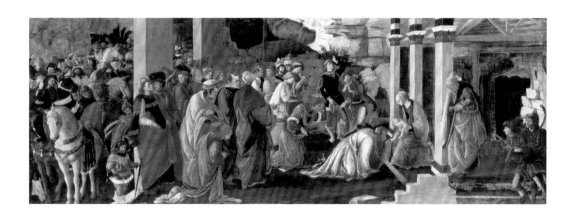

坚忍

Fortezza

1470年

蛋彩、木板，167 cm×87 cm
佛罗伦萨，乌菲齐美术馆

1470年8月18日，波提切利接受10块金币的酬劳，绘制《坚忍》；坚忍是七美德之一，此系列作品原本是商业法庭委托波拉约洛绘制，波拉约洛需要先提供《慈善》的素描当范本，以通过测验。到这里我们不禁要问：未经测验的波提切利是怎样获得这组商业法庭委托的七件作品中的两件的？

起初，波拉约洛要负责全部七件作品的绘制，这在佛罗伦萨艺术家间引发很大的争议。由于波拉约洛一直拖延时间（合约严格规定，每三个月要完成两件美德的完整画作），波提切利趁机通过他深具影响力的支持者索德里尼的帮助，赢得了生平第一份重要的公众合约。

尽管索德里尼与波提切利有着巨大的年龄差距——在1470年，前者已经67岁了，后者仅仅25岁，但是两人之间却培养出非常亲近的关系。1470年对波提切利非常重要，那时他似乎已经开始经营工作室，成为"佛罗伦萨的桑德罗·波提切利大师"，同时他也乐于赢得索德里尼这样的尊贵人物的庇护和重视。

波提切利的《坚忍》，恪守传统的图像学特征，例如华丽的金属铠甲和钉锤——两者都暗喻此一美德的战士特质。相对于波拉约洛所呈现的，波提切利的《坚忍》结合了利皮绘画中的柔软形态，以及源自韦罗基奥那种纪念碑式、具有雕刻般三维空间的平衡感。画家似乎希望利用装饰这位女子的贵金属的光泽与宝石的闪光，让观者留下深刻印象——这些都是珍贵的原材料，其描绘意在指出画家对金匠工艺知之甚详。

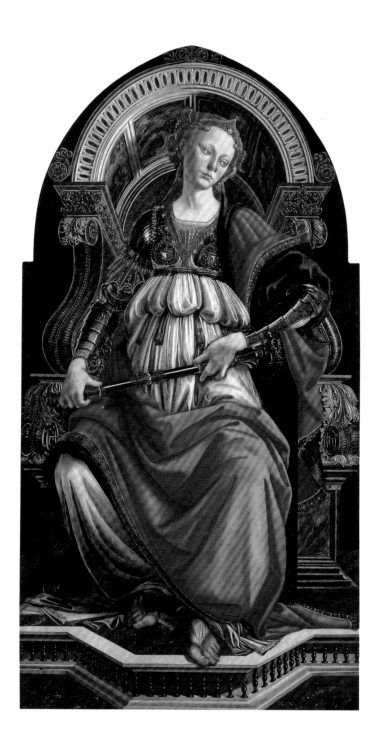

圣母与圣子（圣餐礼圣母）

Madonna dell' Eucarestia

1470年—1472年

蛋彩、木板，85.2 cm×65 cm
波士顿，伊莎贝拉·斯图尔特·加德纳博物馆

一般认为，这幅现藏于波士顿的木板画，直到1890年都是奇吉家族的收藏。这个著名罗马家族的族徽，在画作背面仍清晰可见。1899年，这幅画转手到柯纳吉收藏，而这组藏品后来又成为伊莎贝拉·斯图尔特·加德纳收藏的一部分。艺术史学者莫瑞利最初在19世纪90年代辨认出这件画作，而从那时起这件作品便毫无争议地成为波提切利早期的代表作之一。1970年至1971年所做的修复，也肯定了这一点。修复显示原始的画作表面有许多损毁，尤其是在圣子的左手部位及遮盖着他左手臂的衣物上。只有莱特邦坚持此作应定于1470年之前，其他的文献则倾向于定为1472年。

画中有两人都以四分之三的侧像呈现：圣母坐在栏杆旁，圣子基督在她怀里，他们身后依稀可见多山的风景和小河。一位戴着冠冕的天使献给圣母一盘珍贵的葡萄和麦穗，这些食物隐约暗示着耶稣受难。圣母正要挑选一束麦穗，圣子则做出祝福的手势，以确认此一圣礼。对耶稣受难的隐喻，在于圣餐礼中的面包和酒（肉和血）——两者象征基督战胜死亡。对耶稣受难及后续事件的指涉，也让这幅画被称为《圣餐礼圣母》。另外还有第二种、新柏拉图式的诠释，亦即认为圣母的美指涉了人文主义哲学家费奇诺的理论，因为费奇诺认为美也是通往神的道路之一。

这幅画的构图，似乎呼应了那不勒斯卡波迪蒙特国家博物馆、佛罗伦萨帕拉蒂纳博物馆等地收藏的圣母像。这幅作品一定相当成功，因为波提切利工作室后续制作了一系列副本。

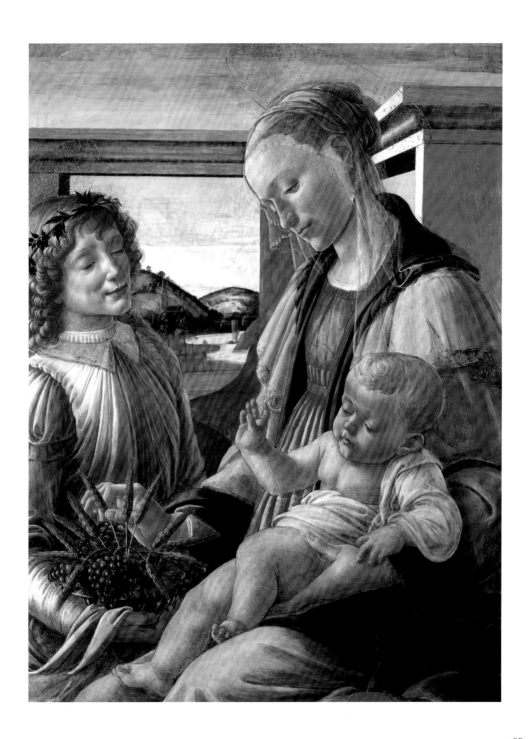

发现荷罗佛尼尸首
La scoperta del cadavere di Oloferne
友弟德回到拜突里雅
Il ritorno di Giuditta a Betulia

1472年—1473年

蛋彩、木板，（每件）31 cm×25 cm
佛罗伦萨，乌菲齐美术馆

 这幅双折画描绘《圣经·旧约》中友弟德故事的两个场景。薄伽丘的《著名女子》一书中也曾提到友弟德：她的故事自中世纪以来，便被当成美德战胜邪恶——尤其是贞洁战胜淫欲——的象征。人们认为，友弟德成功地解救了她的人民，这样的人物完全符合佛罗伦萨人文主义的理念。

 这个故事是说：拜突里雅在亚述人的多年围困下，已经准备投降，此时家境富有的孀妇友弟德决心深入敌营，亲自拯救她的人民。她与敌军将领荷罗佛尼接触，佯称要商讨投降计划。由于深受友弟德美貌所感，荷罗佛尼爱上了她。后来，在一次奢华的宴席中，荷罗佛尼大醉，友弟德趁此挥刀将他斩首。

 第一张图呈现出这个故事的戏剧性，通过三种明亮的颜色（白、红、蓝）及在场人士满脸惊恐的表情加以强化。对细节的极端注意，似乎暗示画家对曼迪那（他1466年曾在佛罗伦萨停留）的作品相当熟悉，然而荷罗佛尼鲜血流淌的颈部，则显示他对波拉约洛的画风曾有研究。

 在第二张图里，友弟德正离开敌营，长刀出鞘，准备击退阻拦她回城的人。陪伴在女英雄身边的是她忠诚的侍女，后者托着荷罗佛尼被砍下的首级。与第一张图不同的是，这张图完全体现了快乐的气氛。尽管友弟德握着长刀，但是她的左手握着橄榄

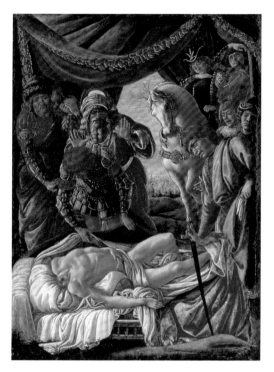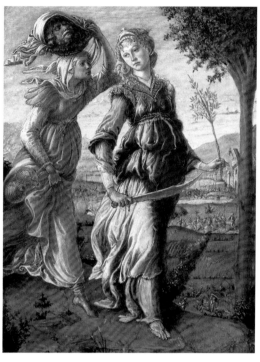

枝，象征重新获得和平。这与莎乐美的特征完全不同，尽管两女同是与斩下男性首级有关的《圣经》人物。

　　荷罗佛尼的首级（蓄着胡须，必定属于年长男性）与伸展的尸首（看似属于年轻男子）之间，有着非常明显的矛盾。这几幅小画，年代略晚于《坚忍》，或许曾收于书斋作为珍藏，也显示出波提切利年轻时的风格。在他艺术生涯的最后阶段，他重拾了这个主题，但那时的画风充满了与萨伏那洛拉的布道密不可分的黑暗、启示录般的氛围。

手持老科西莫徽章的青年肖像

Ritratto d' uomo con medaglia di Cosimo il Vecchio

约1475年

蛋彩、木板，57.5 cm × 44 cm
佛罗伦萨，乌菲齐美术馆

　　这是一幅谜一般的肖像画——男子身着黑衣，头戴红帽，手持镏金石膏浅浮雕制成的老科西莫徽章，其上铭记"MAGNUS COSMUS MEDICES"以及"PPP"的缩写（代表Primus Pater Patriae：国父）。画中的徽章，可追溯至从1465年（这年老科西莫获得"国父"的头衔）到1469年间制作的一枚徽章。那年，科西莫已过世，他的儿子皮耶罗取得佛罗伦萨的政治领导权，不过，那时皮耶罗已年过四十，因此较肖像画所呈现的更为年长。同样的矛盾让人无法确定此人是美第奇家族或科西莫直系血亲中的哪一位。

　　关于肖像画中人物的身份，有许多观点流传。某些人认为他是珍贵徽章的制作者，是一位名不见经传的佛罗伦萨艺术家；也有人认为，这个人是雕刻家贝托多，因为他或许是老科西莫的亲生儿子。其他学者，包括加布里埃·曼德尔（Gabriele Mandel）与翁贝特·巴尔蒂尼（Umberto Baldini）则指出，这人可能是波提切利的哥哥、金匠安东尼奥，因为根据记载他曾制作镏金徽章——这个假设的根据，在于画中人物与波提切利在《贤士来朝》一作中所加入的自画像有些许相似。

　　画中人物或许是波提切利自己，这是他想赠予他兄弟的一幅画。但人物身份至今仍是个未解之谜。如果我们出于对佛兰德斯艺术中对细节的偏爱，而将波提切利这幅画与汉斯·梅林的《手持古罗马硬币的男子像》相比，画中呈现的徽章指涉的不是艺术家，而是画中人物的社会背景——这人或许和美第奇家族阵营有关。根据画作风格，此作应绘制于1475年前后。

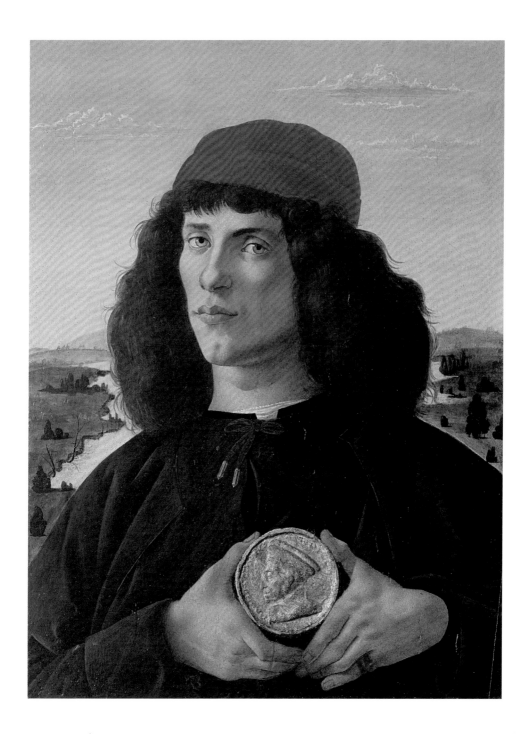

贤士来朝

Adorazione dei Magi

1475年—1476年

蛋彩、木板，111 cm × 134 cm
佛罗伦萨，乌菲齐美术馆

"在这个时期，波提切利受委托绘制一幅小画，画中每个人物约四分之三腕尺（约33 cm）高；这幅画安置于佛罗伦萨福音圣母教堂，距离正门很近，假设你从中央大门进入并左转，里面便是《贤士来朝》。你可以在第一位老者身上看到极深的情感，看他亲吻上主的脚并沉醉于温情之中，这点也显示他已经到达这段漫长旅程的终点。这位智者正是老科西莫·美第奇的肖像，而此作也是至今最自然、最栩栩如生的肖像。"（瓦萨里《艺苑名人传》，1568年）

这幅《贤士来朝》，显然确认了波提切利与美第奇家族之间的关系，它原本是为福音圣母教堂内的德拉玛家族礼拜堂所画，但波提切利却将此作转变成宫廷游行的画面，描绘美第奇家族的三代人。艺术家也将自己加入画面中，画成右侧全身包裹在宽大金色袍子内的人物。如果我们接受瓦萨里的说法，这件作品提升了年轻的波提切利在佛罗伦萨乃至整个意大利的名望，也让他今后的命途更加平坦。

这件作品的委托者是德拉玛，他通过银行业而发迹，这幅画是为了向美第奇家族致敬，因为他们也同样在银行业扮演着领袖角色，也因为这位主顾的名字卡斯帕（Gaspare）在传统上与东方三贤士其中的一位相同。这也解释了这幅画主题的来源。这幅画将这个光荣交给美第奇家族，而他们也成为贤士。老科西莫跪在圣母面前，长子皮耶罗穿着红袍，右方另一个身穿白袍的则是还

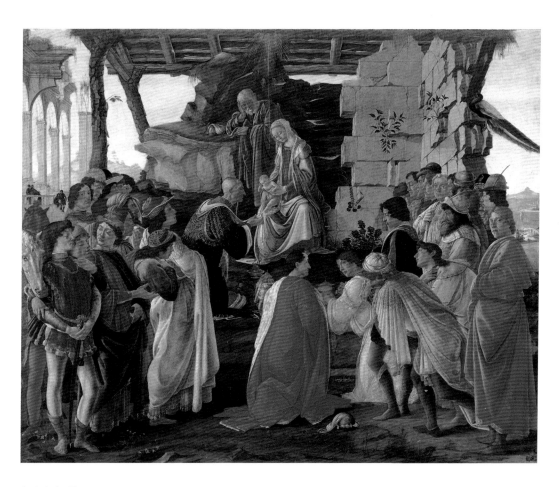

颇为年轻的乔万尼。

波提切利绘制此作的时候，画中描绘的人物有些已经过世，他们出现在画中正是某种死后的封圣，他们不仅代表家族的经济力量，也是佛罗伦萨文化生活的主宰角色。

贤士来朝

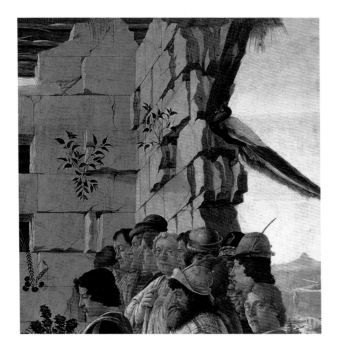

左图：墙体局部
右图：敬拜人群局部

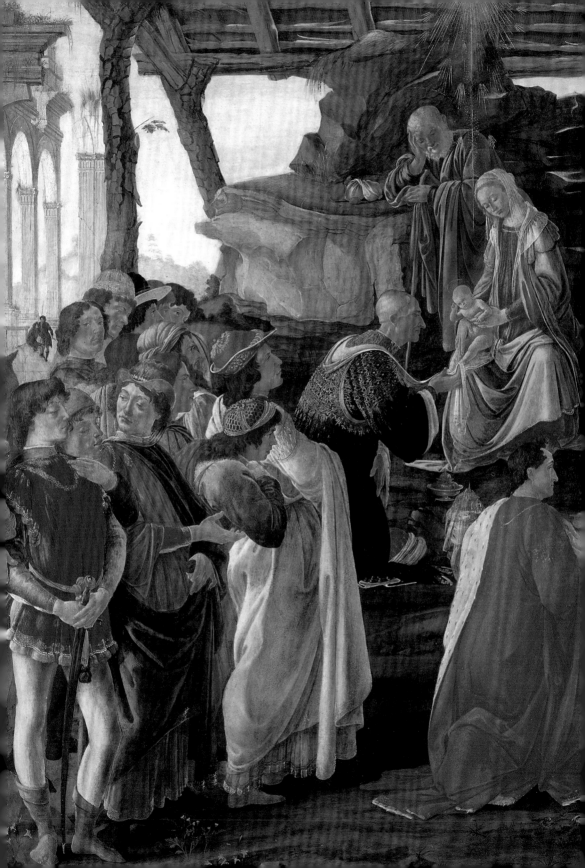

圣母、圣子与青年圣约翰

Madonna col Bambino e san Giovannino

1477年

蛋彩、木板，95 cm（直径）
皮亚琴察，奇维科博物馆

　　柯维（Covi）曾对此作进行修复，而经过近年的评估，《圣母、圣子与青年圣约翰》这幅圆形画，应属龚萨加主教委托制作的作品。其款项于1477年9月23日通过萨鲁塔蒂的银行罗马分部支付。礼敬躺卧圣婴的场景中有着无刺的蔷薇丛，暗喻着"封闭花园"这个圣母主题。某些人认为此作是波提切利所作，其他学者则认同萨维尼的看法，认为此作是波提切利与工作室成员共同完成的。波德认为，此作完全由工作室集体创作。

　　由于大量的陈年覆盖色，很难评价这件小尺幅的木板画。此作主题，波提切利的助手们后来经常采用。其后的变奏也经常以圆形画的形式绘制，相关作品收藏于华盛顿国家美术馆、爱丁堡国家美术馆以及伦敦国家美术馆。从许多层面来看，此作显现出与小利皮作品的联系，而小利皮自从1478年起便离开波提切利工作室独立工作，此后这位年轻学徒独立创作了现藏于乌菲齐美术馆的《礼敬圣婴》，所以此作年代应不晚于1478年。

　　《圣母、圣子与青年圣约翰》的画框相当不寻常，雕刻及部分镏金工作，应是由麦亚诺的工作室完成的，在这个时期，麦亚诺实际完成了波提切利为乌尔比诺的杜卡雷宫小书房做的某些镶板画设计。

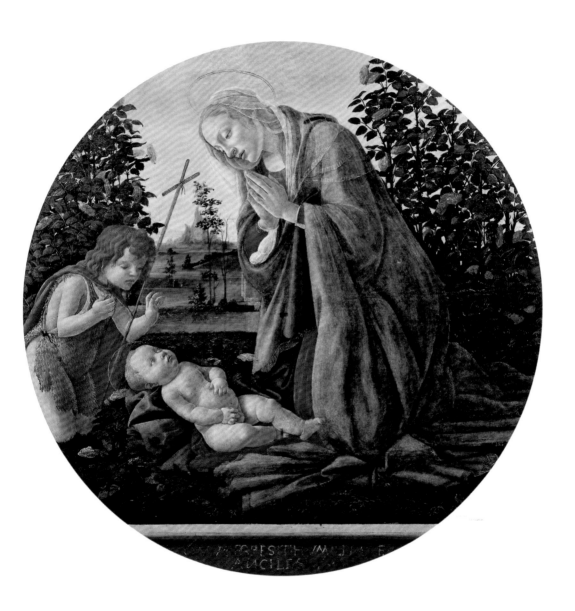

书斋中的圣奥古斯丁

Sant' Agostino nello studio

1480年

取下的湿壁画，152 cm × 112 cm
佛罗伦萨，诸圣教堂

这幅湿壁画或许是在1480年绘制的，根据瓦萨里的说法，委托者是韦斯普奇家族，因为在圣者头部上方的楣梁上可以看见他们家族的族徽。当时，吉兰达约正在同一教堂内绘制《圣杰罗姆》。其他的学者则指出，委托者乃某一个由民众所组成的宗教组织，只是后来付款的是韦斯普奇家族。刚开始，这两幅湿壁画在圣坛上彼此相对，到了1564年，圣坛被拆除，它们被移到中殿的墙上。

波提切利的这幅湿壁画描绘的是圣奥古斯丁正在书斋内冥想。书斋内满是书籍与天文仪器，这个场景是以精准的透视法描绘的。圣人表现出深刻的信仰与活力；书架上的书籍呈现的是封面而非书脊，这正是典型的人文主义者式的图书收藏。同样能清楚分辨的是书斋内奥古斯丁致力研究的仪器浑天仪，打开的书中记载了勾股定理，边上还有一座时钟。

许多作者坚称，波提切利此作要表现圣奥古斯丁的神秘经验：他正在写信给圣杰罗姆，但圣杰罗姆也正是在此时过世。根据一封圣奥古斯丁写给圣西连克但未经证实的书信，圣奥古斯丁注意到非常明亮的光、令人心怡的气味，接着还有圣杰罗姆的声音。这样的诠释能够解释这两件作品的关系，圣奥古斯丁专注、严肃的表情，以及他的右手悲痛地抓住衣袍的动作，当然还有来自画面左侧的强光源。不过，也有学者坚持这幅湿壁画呈现的是年轻的圣奥古斯丁皈依时的情景。

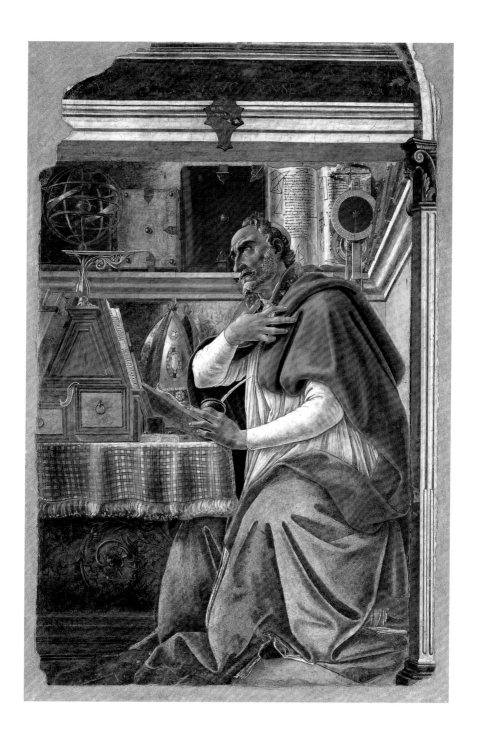

《地狱篇》第31章

Inferno, canto XXXI

1480年—1490年

墨水笔、银尖笔、蛋彩、羊皮纸
柏林，铜版画陈列馆

佛罗伦萨知识与道德风气的改变，可由《神曲》的92幅素描插图看出。据传波提切利是在15世纪90年代初期开始绘制这些插图的。这个委托案来自他的主顾洛伦佐·皮耶尔弗朗西斯科·美第奇，同时他也在许多重要的委托案中，让波提切利参与（例如《春》，或许还有《米涅瓦与半人马》）。参与但丁这本史诗性作品的插图绘制，也大大提升了波提切利这位艺术家的声望。这样的工作他并不陌生，因为他已经为巴尔蒂尼（Baccio Baldini）于1481年在佛罗伦萨出版的第一版《神曲》提供插图。或许正是最初这些为但丁所绘制的插图，才让年轻的洛伦佐注意到波提切利。

根据贾迪亚诺（Anonino Gaddiano）的说法，波提切利尝试"在羊皮纸上呈现但丁，众人皆赞赏不已"。这些素描以银尖笔绘成，但后来又以墨水笔重绘，因为在原先的设计上可清楚看见重绘的痕迹。四幅图像以蛋彩绘成，但成果似乎令人失望，因此没有被添上色彩。

这些插图（每章节一幅）着力表现各章节的主题。当然其中有些遗漏，尤其是与《地狱篇》和《天堂篇》相关的章节，然而波提切利仍规划出一段持续进行的叙事，为但丁的诗作提供忠实的再现。《地狱篇》是《神曲》最生动的部分，有大量的人物和场景，其中但丁和维吉尔出现了多次，以各种不同的姿态呈现。波提切利创造的这个系列形象，不仅和故事紧密相连，也对15世纪后期的美术风格产生巨大的影响。

斯卡拉圣马丁医院之天使报喜图

Annunciazione di San Martino alla Scala

1481年

取下的湿壁画，243 cm × 555 cm
佛罗伦萨，乌菲齐美术馆

完成诸圣教堂的《书斋中的圣奥古斯丁》之后，波提切利在这幅《天使报喜图》中再次尝试湿壁画（此作最初是为斯卡拉圣马丁医院绘制）。到了17世纪，这件作品被一分为二，因此造成了巨大损失，直到1920年才被重新恢复为原始的样貌。

这所医院离波提切利的住处不远，最重要的功能是照顾被遗弃的儿童，同时也为旅行者与朝圣者提供庇护所。在1478年至1479年的严重瘟疫中，这所医院转而照料瘟疫患者。因此某些学者认为，这件湿壁画应是纪念危险远去的还愿之作，尤其是这件作品的主题是圣母，她同时也是医院的守护者。这幅《天使报喜图》中呈现许多大理石场景，孤身待在房内的圣母受到一位优雅飘浮的天使礼敬，圣母非常谦卑地欢迎天使，也准备要跪下，目光低垂。床前帷幕与枕头的洁白，隐喻圣母纯洁的灵魂；雕刻繁复的方柱，让整个构图有着清楚的节奏感；天使后方可见到一座花园，花园四周有碉堡、城墙围绕，城墙分开了花园与长满丝柏的风景。

这件作品的许多部分，表现出作者对透视法与前缩透视技法的高超掌握，例如天使所在的中庭朝向花园的开口、大厅与圣母的房间等，还有对丰富细节的热爱，使这件作品堪与波拉约洛兄弟类似的作品相媲美。波提切利或许想呼应甚至挑战波拉约洛兄弟，就如同《圣塞巴斯蒂安》与《坚忍》等作品那样。

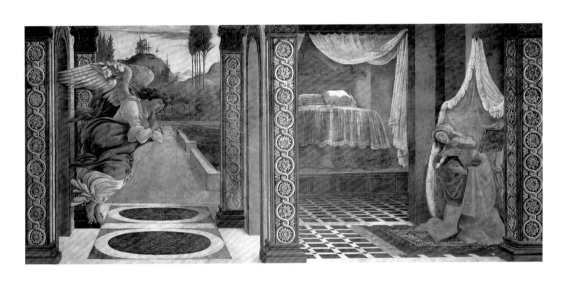

圣母、圣子与八天使（拉辛斯基圆形画）

Tondo Raczinsky

约1481年

蛋彩、木板，135 cm（直径）
柏林，古典绘画美术馆

　　拿破仑在他的某场战役中掠夺了这件圆形画，之后这件作品在巴黎被拉辛斯基伯爵以2000法郎买下，随后又将其出售给柏林的博物馆。这幅圆形画或许就是瓦萨里在圣弗朗西斯科教堂的礼拜堂祭坛内看见的那幅圆形画，而他也曾经说，这幅画"非常美丽"。这个假设最初是由彭斯（Nicoletta Pons）所提出，近年来也获得亚里山德罗·切基的支持。这件作品一般被认为是由波提切利本人所绘，然而创作年代却有许多说法，某些学者认为它完成于15世纪70年代，其他人则认为它完成于80年代。

　　这件圆形画表现一位梦幻、忧郁的年轻女性，她身边围绕着八位朗读、歌唱和手中握着百合的天使。百合隐喻圣母的纯洁。画面上方，在金色天空的空隙中，可以看见一顶天父赐予圣母的珍贵冠冕。画中，圣子正要转身向圣母寻求慰藉。

　　这幅圆形画可以和《尊主圣母》相比。两件作品属于同一主题，亦即受到天使看护的圣母与圣子。在《尊主圣母》中，圣母看似来自另一世界，心思亦在他方。在《圣母、圣子与八天使》中，对圣母的描绘更加贴切，也更具说服力，这点或许是因为圣子的姿态与目光，而圣子也许是根据模特儿来加以描绘的。

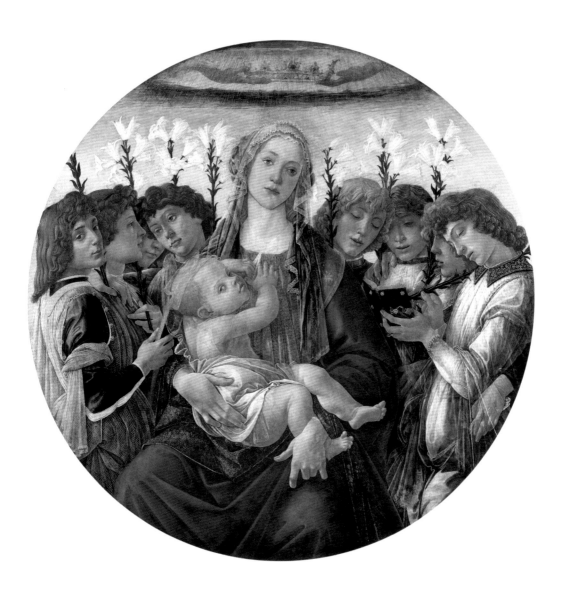

圣母、圣子与八天使（拉辛斯基圆形画）

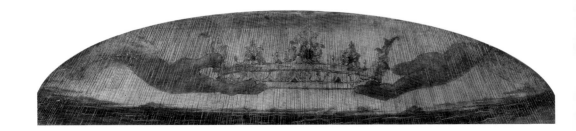

左图：金色天空中的冠冕
右图：圣母与圣子

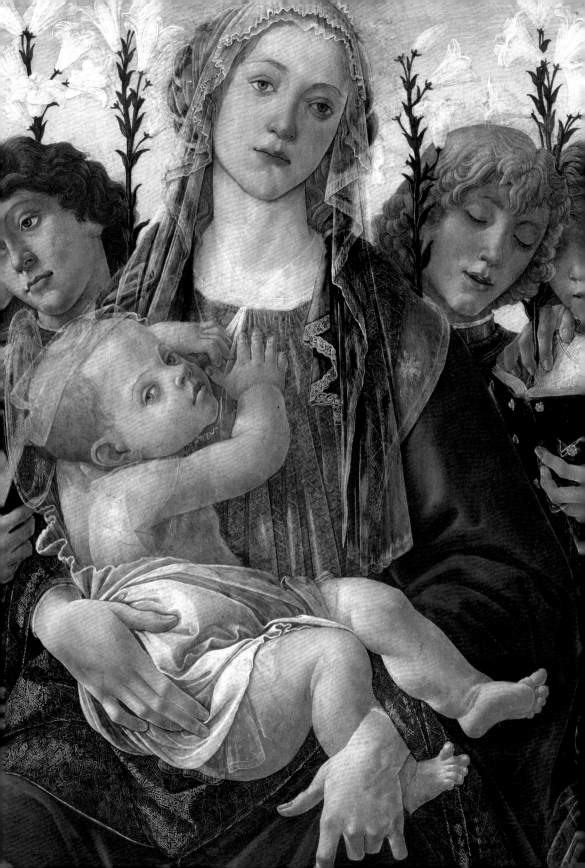

摩西的考验

Le prove di Mosè

1481年—1482年

湿壁画，348.5 cm×558 cm
梵蒂冈，梵蒂冈博物馆，西斯廷礼拜堂

　　1481年10月27日，梵蒂冈艺术总监与西斯廷礼拜堂建筑师乔万尼诺·多奇签署了一份在礼拜堂墙面上绘制十幅湿壁画的合约。签下这份合约的画家包括佩鲁吉诺、罗塞利、吉兰达约与波提切利。每人250枚金币的费用，在第一层颜料画上后不久便已支付，这也代表教廷对每位艺术家技法的信任。瓦萨里误以为波提切利是湿壁画的监造者，这个误解是因为波提切利借助自己工作室的协助而完成了其中三幅湿壁画：左侧墙面上的《摩西的考验画》与《惩罚可拉、大坍与亚比兰》，以及右侧墙面上的《魔鬼诱惑基督》。

　　在这三个场景中，他都由事件关键点出发来规划构图：井边的叶忒罗的女儿们与牲口、摩西开启考验的手势、麻风审判的祭坛等。所有后续事件都是由这些关键点开始，但是构图并非依循严格的时间顺序。通过这种方式，每件作品的核心场景都是整个场景的情感与故事焦点，为其他部分提供象征的力量。

　　波提切利巧妙地调度自己的员工，在很短的时间内完成工作，在许多地方亲自绘制，因此他的作品被视为整个西斯廷礼拜堂中最成功的作品。在波提切利与员工完成的第二幅湿壁画上有着这样的题字："TEMPTATIO MOISI LEGIS SCRIPTAE LATORIS"，指涉的是摩西加诸自己身上的考验，和对面墙上描绘的耶稣所受的考验可相互对照。

　　这些场景的故事由右至左发展：由画面右侧的前景开始，摩西杀死虐待犹太人的埃及人；叙事继续发展，摩西逃亡，接着来到画面左侧的背景，描绘担任叶忒罗家牲口牧童的摩西在燃烧的树丛前跪下，领受上帝的话语；最后的场景则描绘摩西引领犹太人前往西奈。

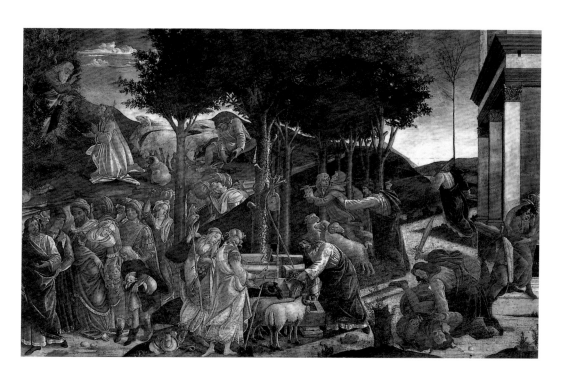

惩罚可拉、大坍与亚比兰

La punizione dei ribelli

1481年—1482年

湿壁画，348.5 cm×570 cm
梵蒂冈，梵蒂冈博物馆，西斯廷礼拜堂

　　摩西惩罚可拉、大坍与亚比兰这样的场景，过去一般认为实际绘制者是佩鲁吉诺，但事实上亲手完成这幅《惩罚可拉、大坍与亚比兰》的却是西尼奥雷利。这幅湿壁画上的题字为："CONTURBATIO MOISI LEGIS SCRIPTAE LATORIS"，意指摩西因为这个惩罚，成为上帝旨意的使者。君士坦丁凯旋门上的题字如下："NEMO SIBI ASSUMM/ AT HONOREM NISI/ VOCATUS A DEO/ TAMQUAM ARON"（人不应荣耀自己，除非他如同亚伦一般为神所召唤），这也暗示一切力量均源于神。画作的叙事同样由右至左。画面右边，摩西警告那些想向他丢掷石头的反叛者；中间则是试炼的场景；左边描绘反叛者被大地吞噬，同时，亚伦、伊利达与米达则被奇迹般地拉向天空。

　　一般认为这件作品是西斯廷礼拜堂内最成功的湿壁画，彰显波提切利工作室对湿壁画技法的熟练掌握，尤其是画面中充作戏剧背景的建筑物（君士坦丁凯旋门及另一现今已经拆除的建筑）处理方式。此作中，亦可辨认出一些当时人物的肖像：画面最右边站在摩西后方的人物是亚历桑德罗·法尔内塞（也就是后来的教皇保禄三世，也有人认为这个人物是利亚罗主教），以及列托（人文主义者，曾开办著名的学院）。至于两位名人之间的那一位，很多人认为是波提切利本人。

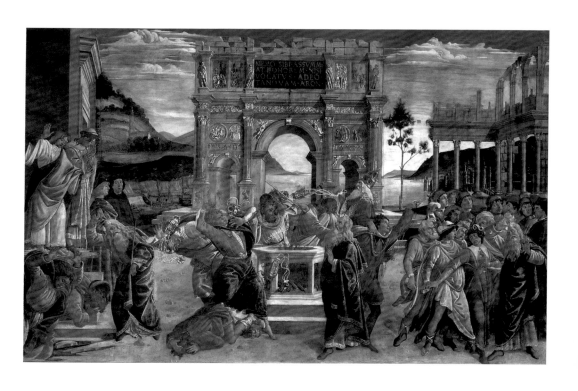

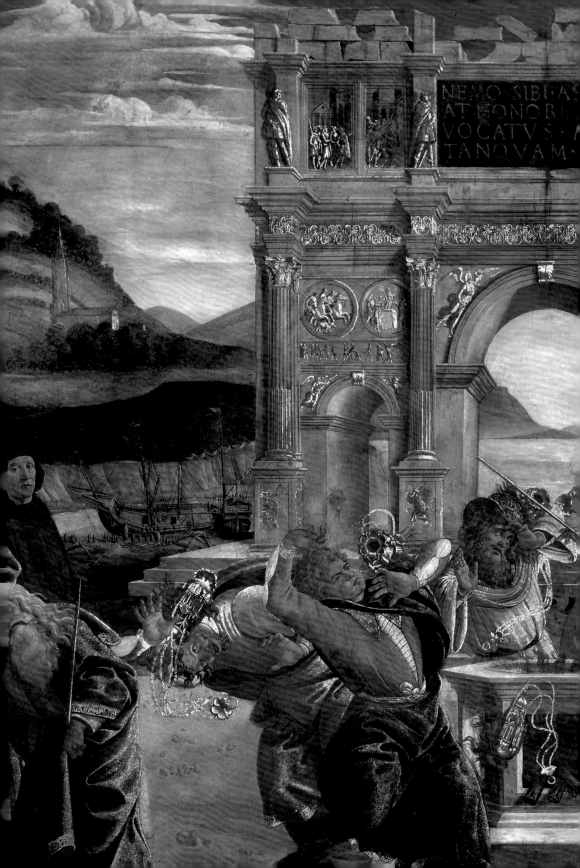

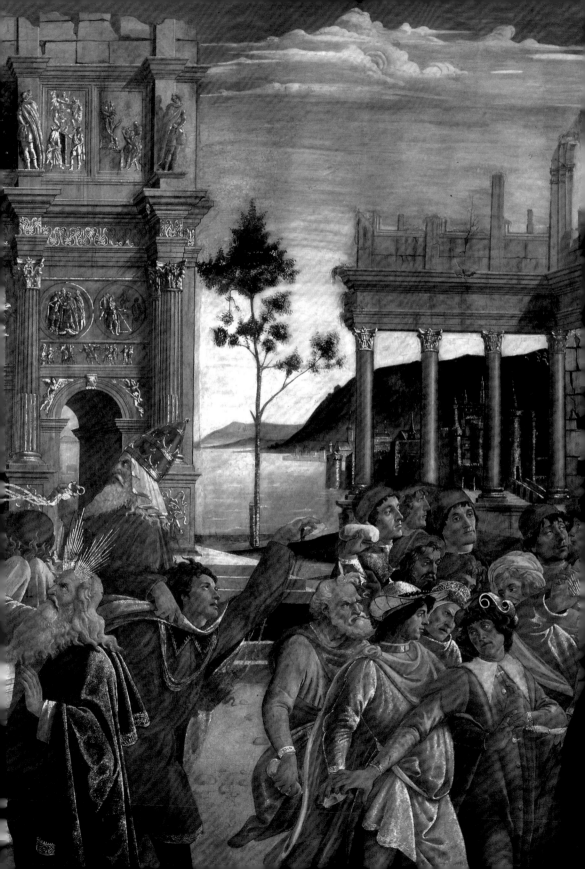

米涅瓦与半人马

Pallade e il centauro

约1482年

蛋彩、画布，207 cm×148 cm
佛罗伦萨，乌菲齐美术馆

　　这幅画与《春》同样保存在拉葛路的宫殿内，也列在洛伦佐·皮耶尔弗朗西斯科·美第奇的遗产清单里。在列表内，这件作品被命名为"米涅瓦与半人马"。画中描绘一位年轻女性长发飘逸，戴着橄榄冠冕，穿着白色、清亮透明的服装，其上装饰着三个相互交错的钻石戒指。这位女性握着一把装饰精细、镶着钻石的戟，身后背着盾牌。她的右手拉着半人马的鬃毛，而半人马仅仅握着一把原始的弓。尽管画中缺少相关的标志性特征（例如头盔、盾牌或长剑），但这位女性还是被普遍认为是帕拉斯·米涅瓦。

　　这件作品该如何诠释，至今仍有许多争议。半人马象征不受控制的本能与非理性的热情，而这样的形象与优雅的女性并列，让许多学者认为，此作乃是一种道德的寓言，取材自费奇诺与新柏拉图主义所分辨的理性（米涅瓦）和本能（半人马）。或者此作也可解释为美德凌驾于本能、热情与恶念等。另外也有人认为，米涅瓦象征佛罗伦萨的"奢华者"洛伦佐的外交长才，因为当时他正在那不勒斯斡旋，以避免教皇与那不勒斯组成联军前来侵犯。

　　另外一种解读，将这幅画视为贞洁战胜淫邪的象征——这当然与洛伦佐·皮耶尔弗朗西斯科·美第奇的婚姻生活有关，他或许将这幅大型画作赠予新婚妻子。同样受到欢迎的诠释指出，这幅画作与后来（约1495年）绘制的《阿佩里斯的诽谤》一作主题相当接近，因为在这幅作品中，维纳斯或米涅瓦解除了半人马的武装，将它从激情中解放出来。

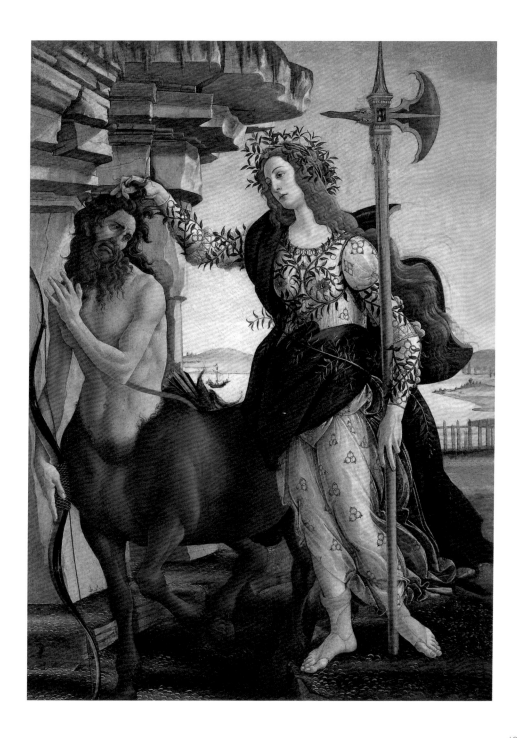

春

La Primavera

约1482年

蛋彩、木板，203 cm×314 cm
佛罗伦萨，乌菲齐美术馆

《春》是波提切利最著名的作品，它的许多秘密持续让人
着迷，如同虚实之间难解的谜。这幅曾位于卡斯特罗的美第奇别
墅的大型作品是洛伦佐·皮耶尔弗朗西斯科·美第奇在1477年
至1478年通过"奢华者"洛伦佐委托波提切利制作。这幅作品
描绘神话中维纳斯的领地。在创作这幅神话主题画作时，波提
切利采取了由波利齐亚诺发展出来的图像系统：一系列的诗意景
象在童话般的庭园（根据别墅的场景绘成）发生，故事灵感源自
贺拉斯的颂歌、卢克莱修（Lucrezio）的《物性论》（*De Rerum
Natura*），以及奥维德的《纪年表》（*Fasti*）。画作描绘的主角
到了19世纪已经被辨认出来，尽管整个场景的意义仍然难以掌
握，但留下许多诠释空间。

维纳斯站在画面中央。在人文主义者的观念中，她象征着
爱、宇宙和自然的力量。画面右侧，风神追逐着与他有染的仙女
克罗莉斯。在她身边，是穿着花朵衣服的女人，亦即植物女神，
她也是春天的代表。画面左侧，三位女神在墨丘利面前跳舞，同
时墨丘利举起蛇杖，赶走乌云，保护永远的春天。

以阿比·沃伯格（Aby Warbrug）及埃德加·文德（Edgar
Wind）的研究为基础，贡布里希（Ernst Gombrich）相信，这样的
构图与新柏拉图主义哲学及费奇诺的著作有关，因为费奇诺曾建
议人们遵循维纳斯（象征人文主义教育）的灵性法则。维纳斯站
在画面中央，象征具有美德的知识分子，使人类由感官（风神、
仙女、植物女神）层面提升，超越理性（三女神），进入冥想之
境（墨丘利）。

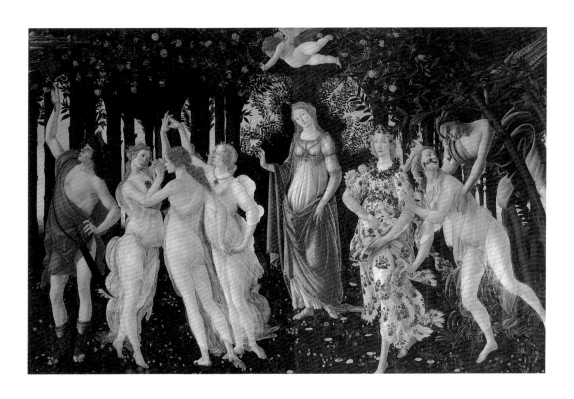

　　值得一提的是，最近的研究指出，画中天堂般的庭园种植有
190种开花植物，其中130种已经被辨认出来。这些植物包括鸢尾
花、勿忘我、风铃草、康乃馨、雏菊、矢车菊、风信子、紫罗兰、
蒲公英、毛茛、草莓、蔷薇等。

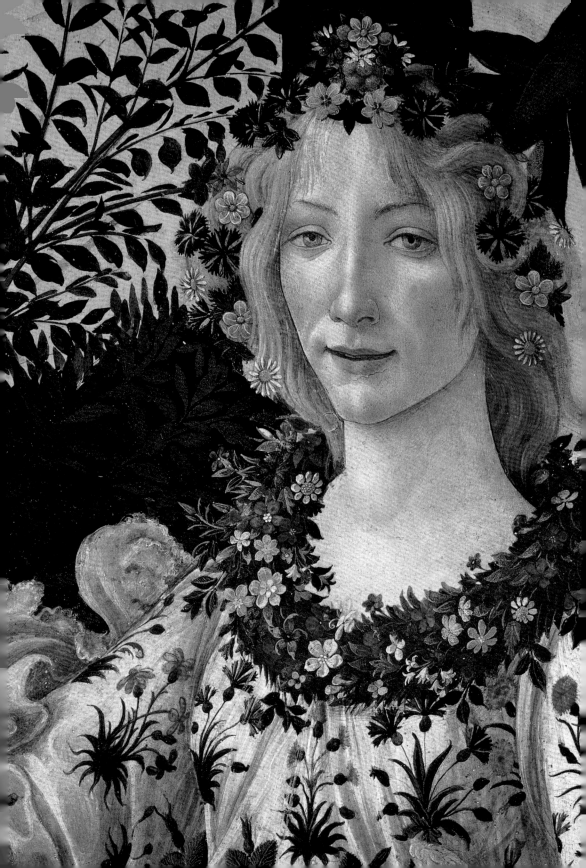

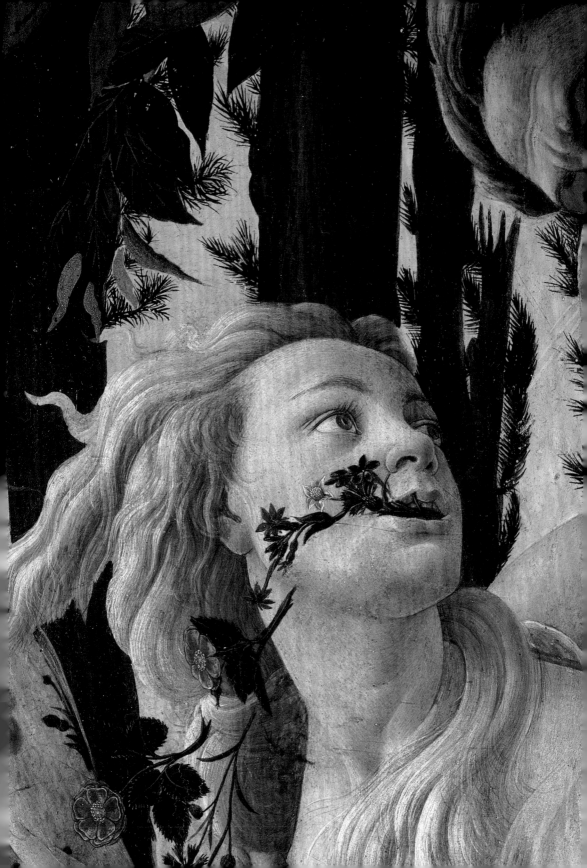

青年肖像

Ritratto di un giovane

1480年—1483年

蛋彩、木板，37.5 cm × 28.2 cm
伦敦，国家美术馆

这幅画或许可以辨认为1804年乌德尼（Udny）收藏的那幅
《青年肖像》。根据文件记载，此件作品于1859年起收藏于伦
敦国家美术馆。长久以来，这幅画都被错误地归属于乔尔乔内
（Giorgione）、小利皮，还有马萨乔（Masaccio）。我们之所以
能将它辨认为波提切利的作品，是根据19世纪的艺术史学者卡瓦
卡塞勒（Carvalcaselle）的说法，而他的说法如今已被众人接受。

这件作品是从1480年上半年开始绘制，于1483年完成。这
个时期，波提切利的主要创作题材是宗教与世俗，但是他偶尔也
会创作这类的肖像画。这种类型的画作，在文艺复兴时期相当常
见——这种根据实际人物绘成的肖像，便如同人体结构与动态习
作、透视法习作、建筑装饰习作、衣物皱褶习作、装饰与花朵习
作，都具有相同的功能。

以这幅画来说，所画的对象很可能是工作室的学徒，而大师
自己绘制此作当成写生练习。棕色、装饰着毛边的衣物和红色的
帽子，让这件作品与另一件著名的肖像画产生联结——那件肖像
画也是波提切利所绘，现藏于华盛顿国家美术馆（《青年肖像》，
约1482年—1485年）。

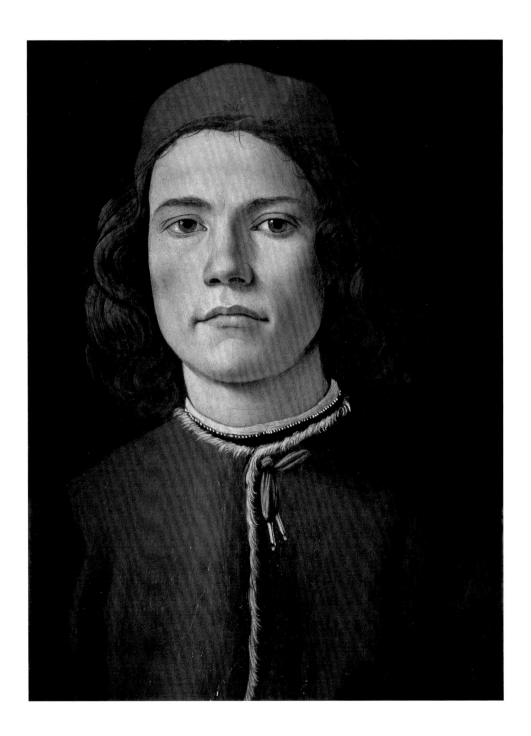

尊主圣母

Madonna del Magnificat

1483年

蛋彩、木板，118 cm（直径）
佛罗伦萨，乌菲齐美术馆

　　这幅作品的名字源自《尊主颂》的第一行："我心尊主为大"
（《路加福音》第1章第46节），而这句话也写在两名男孩手持书
籍的右侧页面。在画面中，戴着冠冕的圣母手持羽毛笔，和圣子
一同跟读《尊主颂》的字句。圣子右手同时放在圣母的手臂与书
页上，同时两人的左手共同握着一颗石榴，暗喻未来的牺牲。两
位天使为圣母加冕，圣母头部略向前倾（仿佛谦卑地接受这一尊
荣），构成这一圆形构图的节奏感。身形轮廓清晰又美丽，而透明
漆的使用、圣母服装与头发上的些许金箔点缀，都强化了此作的
丰富色彩。

　　优雅的圆形构图和细致的三维空间特质，让此作成为波提切
利最伟大的作品之一。这件作品一定相当成功，因为它有许多工
作室的摹本存在。尽管这幅圆形画的构图如此繁复（由于画面上
人物众多，同时也须具备形式上的完美，因此让构图更为困难），
但其中仍可看出波提切利的个人风格，而它们也出现在艺术家以
神话寓言为主题的作品中。

　　其中，每个细节似乎都表达出聪明才智与细致，例如圣母头上
冠冕的轻盈、面纱的飘扬，还有她身旁昂贵且同时具备装饰与象征
意义的金饰。这幅画以独特的方式结合巧妙构图与细致风格，如此
艺术成就也体现在他为其他富商制作的敬拜圆形画上，包括《拉辛
斯基圣母》《石榴圣母》《读书圣母》等作品。

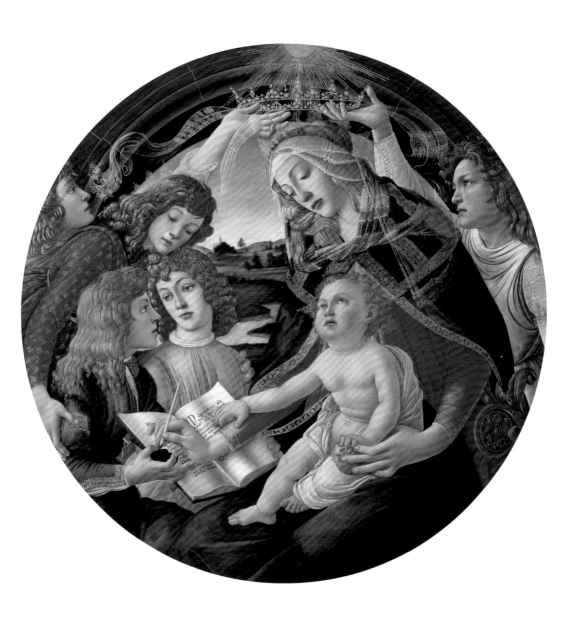

维纳斯与战神

Venere e Marte

1483年

蛋彩、木板，69 cm × 173.5 cm
伦敦，国家美术馆

　　这是波提切利的一幅以维纳斯为主角的异教主题画作，根据风格被断定为1483年的作品。由于此作非常适合作为结婚礼物，因此推断这幅木板画最初可能用于装饰新人的床头饰板。这件作品或许是为了韦斯普奇家族婚礼制作，这点也解释了为何画面最右侧边缘会出现几只黄蜂（该家族的纹章符号）。

　　维纳斯穿着一身精致、近乎透明的服装侧卧着，身后是田园牧歌般的景致。她凝视着沉睡的战神。战神全身赤裸，身上随意地披着一块布。两人身边有群半羊人搬着头盔、战甲与长矛，而其中之一正要吹响号角来唤醒战神。

　　这幅画作有许多诠释，最有趣的或许是新柏拉图主义的诠释。根据这种看法，这件作品的主题乃是极端事物间的和谐关系：爱神维纳斯宁静微笑，战争与冲突之神则因此而陷入梦乡。

　　其他的学者则单纯地将这幅画当成献殷勤的礼物：女性的温柔与美战胜男性的勇蛮天性。在战神休息时，半羊人玩弄着他的武器，表现着这些武器此时如何温驯。因此，这件画作暗示着一个无比简单的答案：最强壮、最勇敢的战士，也会被爱征服。

　　波提切利创作这件木板画时，不仅汲取了学院派的文学传统，更吸收了古典艺术的考古发现，例如战神与维纳斯的姿态，可以追溯到梵蒂冈石棺画中酒神与阿丽雅德妮的姿势；同时小小半羊人的灵感，则取材自卢奇安（Luciano）的《对话集》。

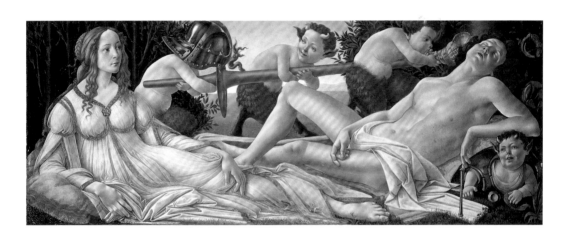

松林盛宴

Il banchetto nella pineta

1483年

蛋彩、木板，83 cm×138 cm
马德里，普拉多国家博物馆

　　这幅画是韦斯普奇家族所有的一组四幅床头板装饰画的第三幅，瓦萨里曾经见过，并赞美这些作品"非常迷人，画工精美"。这四幅以老实人纳斯塔基奥为主题的画作，乃是波提切利1483年为吉安诺佐·韦斯普奇与鲁可雷西亚·比尼的婚礼而制作的。

　　《松林盛宴》描绘故事（出自薄伽丘《十日谈》第五日第八个故事）的关键场景：纳斯塔基奥决定要让他所爱却拒绝了他的女子——来自拉文纳的保罗·特拉韦尔萨里的美丽女儿——知道过去曾有位女子拒绝他的祖先，并因此命运悲惨。

　　这个可怕的场景（此系列画作中的前两幅画的故事，发生地就在画中的松树林附近）让受到年轻人之邀而参与盛宴的宾客相当震惊，但更令人震惊的是那位女子的表现，她因为恐惧而决定让步，并下嫁这位追求者。第四幅画呈现薄伽丘故事的圆满结局：老实人纳斯塔基奥与那位女士终于成婚。对韦斯普奇与比尼两人婚礼的指涉，出现在作品的许多地方。在第三幅画《松林盛宴》中，韦斯普奇家族的纹章钉在画面左侧的松树上，美第奇家族的家徽则凸显在中央，右侧较不明显处则是比尼家族的纹章。这些纹章也出现在第四幅画纳斯塔基奥的婚礼场景上，此处三个家族（韦斯普奇、美第奇与比尼）的纹章再次出现。

　　第四幅画指涉奢华者"洛伦佐"（新郎的舅舅）的地方同样很明显，包括月桂树及画面中反复出现的三重钻石戒指的装饰。纳斯塔基奥婚礼的片段包含了韦斯普奇家族族长的画像（当时他已经65岁）——那位穿着黑袍的白发男子。而画面的前景，也有比尼族长的画像。《松林盛宴》中同样可以辨别出两人，韦斯普奇家族族长同样是那穿着黑袍的老者，而新娘的父亲、比尼家族族长则应是那位戴着红色帽子、穿着昂贵的蓝色斗篷的男子。

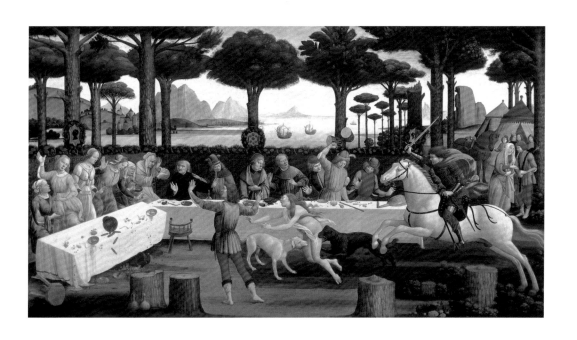

读书圣母

Madonna del libro

约1483年

蛋彩、木板，58 cm × 39.5 cm
米兰，波尔迪·佩佐利博物馆

15世纪80年代，在波提切利和他的工作室所完成的圣母主题
作品中，《读书圣母》和《尊主圣母》是最成功的两幅画，也让这
个主题——表现圣母与圣子正在阅读或书写——开始受到欢迎。
这样的主题，主要是为艺术家在这段时期经常遇到的挑剔且受过
教育的顾客群设计的，因为他们希望能够辨认出画中的文字。《尊
主圣母》画中的经文很容易辨认，但是《读书圣母》一作中的书
写文字却难以辨认——或许是因为覆盖色的缘故。一般认为画中
的这本书是《时辰祈祷书》，但是现存的此书的文本，却无法提供
明确且毫无异义的内容。

《读书圣母》是波提切利在15世纪80年代以后绘制的少数方
形圣母像之一，在这里，他采用的是圣母教导圣子阅读的古老主
题。画面中，充满装饰性却仍然重要的细节——圣子手中握着钉
子和荆棘编成的头冠，都隐喻着未来的耶稣受难。

画面的背景中有一个盛满了的水果盆，每种水果都具有象征
意义，而这个部分也构成一幅静物画。服装与圣光装饰了些许金
箔，让整体构图有些许奢华感，同时也提醒我们波提切利曾经受
过金匠的训练。

这幅画有两个情感焦点——圣母与圣子的手呈现类似的姿
势，两人都将手放在书页上，手部姿态相当接近祝福的手势。他
们的左手放在圣子的大腿上，圣母与圣子四目相望。自1881年
起，人们一般认为这幅画是出自波提切利的手笔，而1951年以
后，这点便再无异议。

76
波提切利：诗意的光彩

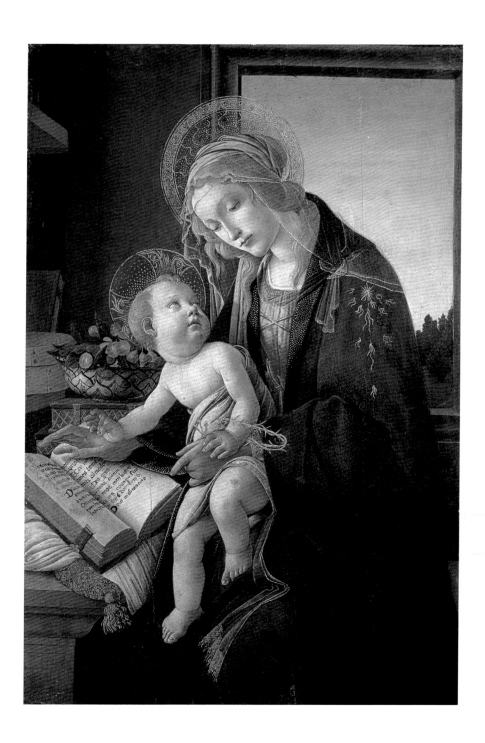

维纳斯的诞生

Nascita di Venere

约1484年

蛋彩、画布，184.5 cm×285.5 cm
佛罗伦萨，乌菲齐美术馆

　　一般认为这幅画大约在1484年完成，用来装饰洛伦佐·皮耶尔弗朗西斯科·美第奇位于卡斯特罗的别墅。16世纪时，也正是在此别墅，瓦萨里见到了这幅画，并如此描述："维纳斯诞生，风的气息慈爱地将她吹向岸边。"

　　这幅画一直被当成《春》的姊妹作，但是它所描绘的并不是"维纳斯的诞生"这个19世纪定下的题目，而是描绘她在诞生之后，来到塞浦路斯这座岛屿时的场景。维纳斯优雅地在海浪上移动，这幅画以维纳斯含羞的形态呈现，以巧妙放置的手掌与金色长发来遮掩她的女性性征。她站在大型的海贝上，滋养万物的春风将她缓缓吹向岸边。花之女神克罗莉斯拥抱着风神，而她也象征着爱的肉体层面。在岸上，衣着华丽的仙女，身上装饰着花环、蔷薇与桃金娘，手执装点着花朵的斗篷要为维纳斯披上。

　　这幅画表现的主题，来自奥维德在《变形记》中献给爱神阿芙洛狄忒的一首诗。后来，波利齐亚诺在他的诗作中引用了这首诗。这种神话故事有许多诠释的空间，其中最具说服力的便是新柏拉图主义式的说法，是将"爱"视为鼓舞生命、推动自然前进的力量。无论是对波提切利还是波利齐亚诺而言，赤裸的维纳斯象征的正是人文学科的理念，亦即由纯粹、单纯与高贵灵魂所构成的灵性之美。隐藏在这幅画作中的繁复的象征系统，可以解释

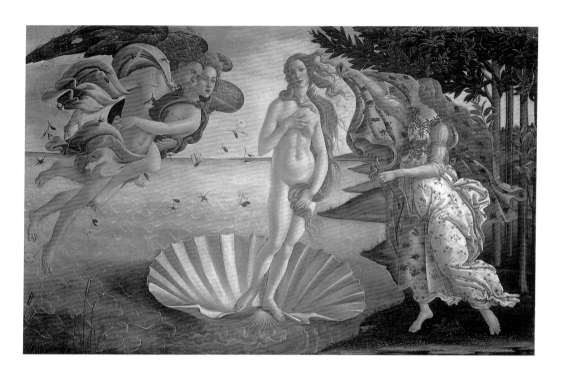

为企图整合新的基督教理念（画面隐喻着洗礼的水，带来灵魂的重生）和辉煌的古典神话，而这样的整合正是佛罗伦萨人文主义的典型特征。

技术上有一点奇特之处：《维纳斯的诞生》是画在画布上的。这在15世纪相当不寻常，而且作画是用很薄的蛋彩——以动物或植物胶作为颜料的黏合剂——这也让颜色清晰无比。

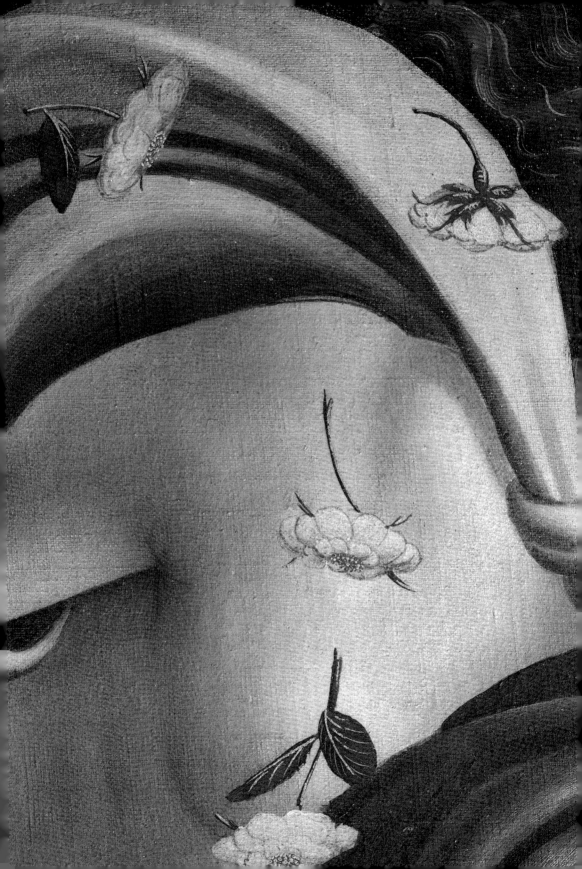

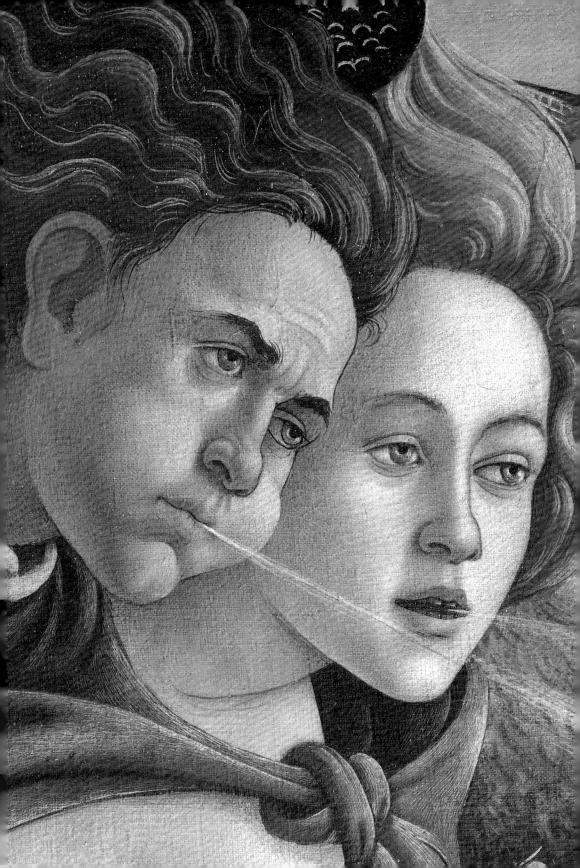

年轻女士肖像

Ritratto di giovane donna di profilo

约1485年

蛋彩、木板，61.3 cm × 40.5 cm
佛罗伦萨，帕拉蒂纳美术馆

自15世纪70年代起，波提切利的肖像画便广受欢迎，因为在这个时期，他有许多作品描绘保持深思姿态的佛罗伦萨上流人士。这幅画至少在17世纪—18世纪时仍属美第奇家族收藏，一般也认为是波提切利曾经提及的两幅女性肖像之一。关于所描绘的女士的身份，有许多不同的猜想，人们提出的名字包括西蒙妮塔·韦斯普奇、克莱丽丝·欧西妮、费欧瑞塔·高丽妮、卢克丽霞·托纳博尼，最后还有阿封萨·欧西妮，亦即洛伦佐·皮耶尔弗朗西斯科·美第奇的妻子。

此画作者为谁也备受质疑：有人质疑这不是波提切利的手笔，指出作者或许是吉兰达约；也有人认为这是工作室的产品，或者是17世纪的仿制品。亨尼西（Hennessy）和彭斯质疑此作是波提切利所作，他们怀疑的因素包括，此人物以不寻常的姿态面向画面左侧，侧像为门框所衬托（这种艺术手法是为了创造黑色背景，并借此凸显脸部轮廓），还有人物背后轮廓线受到较亮区域陪衬的手法。

这位女士脸部轮廓相当独特，穿着简单而且袖子可以取下的衣物，袖子下方可见白色的内着衣。她的头发包在没有颈带的帽子内。这幅肖像完全依赖纯粹的线条来定义身形。和波提切利其他肖像相比，这件作品大约可以定为15世纪80年代中期的作品（彭斯，1989年）。

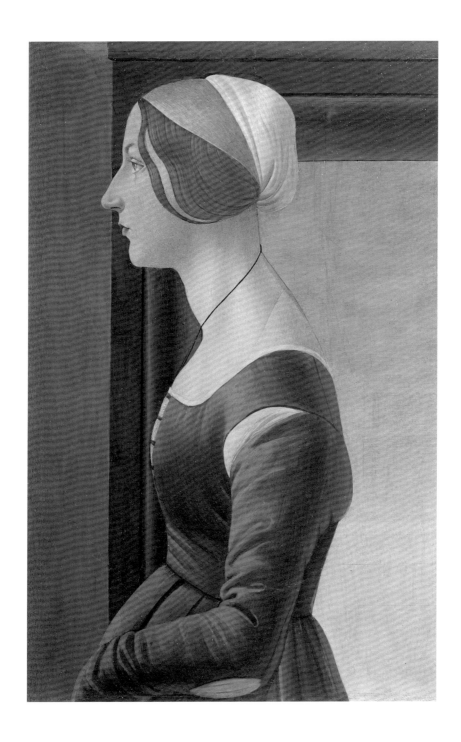

登基的圣母与圣子在施洗者约翰及使徒圣约翰之间（巴迪祭坛画）

Pala Bardi

1485年

蛋彩、木板，185 cm × 180 cm
柏林，古典绘画美术馆

这幅画是波提切利作品中最为人熟知的一件。波提切利在1483年前后接受委托，酬劳在1485年2月7日由商人与银行家乔万尼·达纽罗·萨诺比·安迪亚·巴迪替圣灵教堂内的施洗者约翰礼拜堂支付。1483年，巴迪获选为此礼拜堂的庇护者。这笔酬劳中有许多是支付给桑加洛的，因为他受托制作一件非常华丽又昂贵的画框（画框及祭坛平台目前皆已遗失）。

这幅作品呈现"神圣交谈"（亦即圣母与圣子或坐或站于圣徒之间）的场景。此画的圣母是哺乳圣母，身旁则是施洗者约翰及使徒圣约翰。在这件作品绘制的时期，波提切利正致力于寻找既能够毫不模糊地呈现身形轮廓又能使画面看起来明亮奢华的风格，同时期的作品还包括约1484年的《维纳斯的诞生》和1483年的《尊主圣母》，风格均与此作高度相似。

画里丰富的植栽，不仅呼应了《春》一作中出现的许多植物，同时也取代了出现在"神圣交谈"这类主题画中主角背后常见的神龛。学者认为，其中的象征意义出自《圣经·旧约》中的《传道书》（第2章第5节）和《雅歌》（第4章第12节），圣母先是自然受孕，后来则于圣安妮怀中获得净化。另一幅以施洗者约翰为主题的素描，似乎也和本件画作有关。尽管该幅素描是否为波提切利所作较难确定，但它应是取材自本件《巴迪祭坛画》，并在后来的《圣巴纳巴祭坛画》一作中得到重新运用。

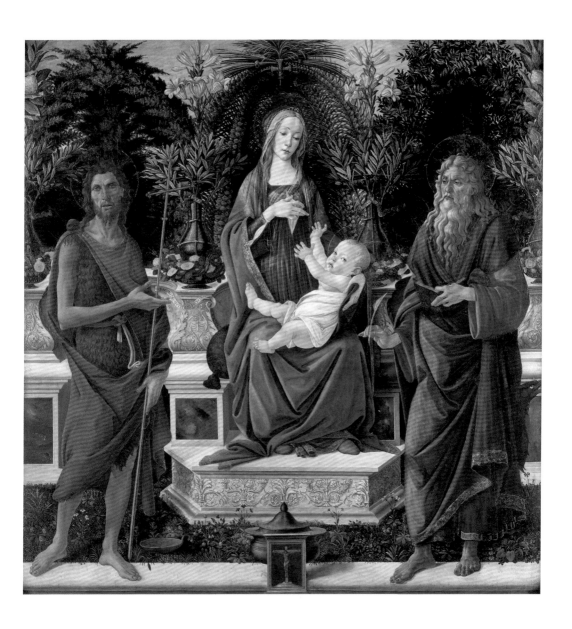

登基的圣母与圣子在施洗者约翰及使徒圣约翰之间（巴迪祭坛画）

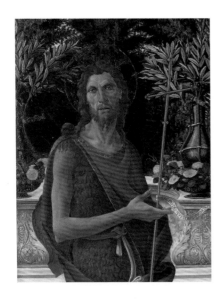

左图：施洗者约翰
右图：圣母子与圣约翰

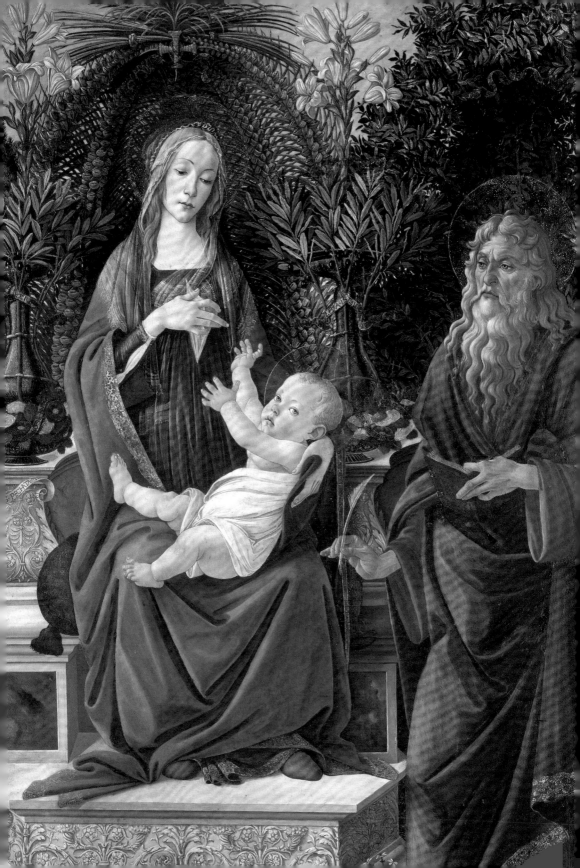

列米别墅墙面装饰残片

Affreschi di villa Lemmi

约1486年

湿壁画，222 cm × 265 cm、212 cm × 284 cm
巴黎，卢浮宫博物馆

这些残片于1873年在列米别墅一楼浅色石膏下方被发现。这里曾是托纳博尼家族的居所，而这些湿壁画一开始便被认定为波提切利的作品。1972年的修复揭露了许多后来的干预，这些干预也正是作品许多部分被损毁的原因。留存下来的场景包括"文法将一年轻男子引介给人文学科"和"少女为维纳斯带来鲜花，并由三位女神作陪"。

最著名的假设是，这些湿壁画是为乔万娜·玛索·阿比齐的婚礼而制作的。右侧上面的中的年轻男子被认为是洛伦佐·托纳博尼，一位年轻女性（一般视为"文法"的拟人化形象，也有人认为她代表米涅瓦）牵着他的手，来到"谨慎"与"人文学科"面前。右侧下面的画则描绘乔万娜由右侧走向左侧，从三位仙女陪伴的维纳斯手中接下礼物。

然而这样的假设也受到质疑，因为画中这位年轻女子与吉兰达约在新圣母教堂的《访视》一画中为乔万娜所绘的肖像并不相似。这个古老假说的佐证，则在于作品中出现的托纳博尼家族标志。这样的标志出现在右侧上面湿壁画中"修辞学"的衣袍（一颗果仁散发出直线与波浪状的光线），以及下面画中维纳斯的服装上（服装上三颗钻石的装饰主题）。

艾特林格（Ettlinger）认为，这幅画可能是为了阿比齐家族与托纳博尼家族的另一次婚礼而绘制的，也就是玛第欧·安迪亚·阿比齐与娜娜·尼科洛·托纳博尼的婚礼。这样的诠释也能说明为什么娜娜——乔万娜的弟妹——会出现在吉兰达约的湿壁画中。

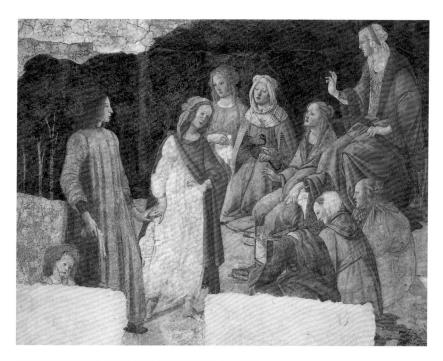

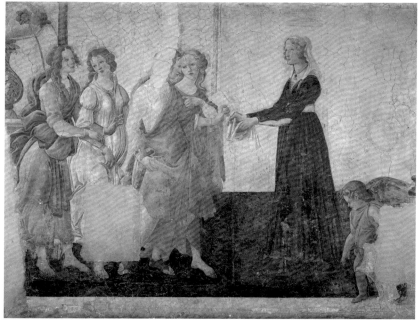

石榴圣母

Madonna della melagrana

1487年

蛋彩、木板，143.5 cm（直径）
佛罗伦萨，乌菲齐美术馆

 波提切利的私人主顾很多，但他也不缺公共委托案，这件圆形画便是一例。赫伯特·霍恩（Hebert Horne）指出，这件作品乃是1487年由法官玛塞·卡麦拉为佛罗伦萨旧宫的演讲厅委托制作的。这件作品名为《石榴圣母》，仍保有最初的画框，框上有金色百合花构成的带状装饰，暗喻佛罗伦萨共和国，也表明制作这件作品的公众目的。带状装饰上有丰富的细节，雕刻细致如画，这或许是由桑加洛制作的，他同时也制作了现已遗失的《巴迪祭坛画》的画框。

 这幅圆形画的主角，是那悲伤得拉长了脸的圣母。她的怀里抱着圣子基督，左手握着石榴，暗示基督未来的牺牲与复活。圣母的脸与乌菲齐美术馆所藏的维纳斯相当类似，但是此作更加凸显1483年至1485年间波提切利所完成的风格转变，可见诸天使象牙般的面容、繁复的衣物皱褶，以及画面中的装饰性细节。波提切利在圣母头部的圣光运用了大量金箔，借此呈现出兼具世俗意味和宗教神圣性的外貌，使整体构图仿佛具有中世纪的特质。

 根据彭斯的说法，1977年的修复显示出原作某种三维空间的视角，企图制造凹透镜的效果，这点与《尊主圣母》企图呈现的效果恰好相反。波提切利在此处创造的典范必定相当成功，因为此作有许多工作室制作的摹本。

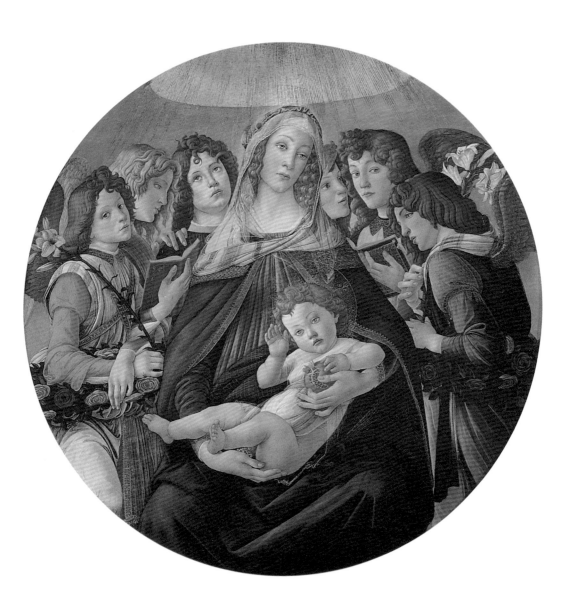

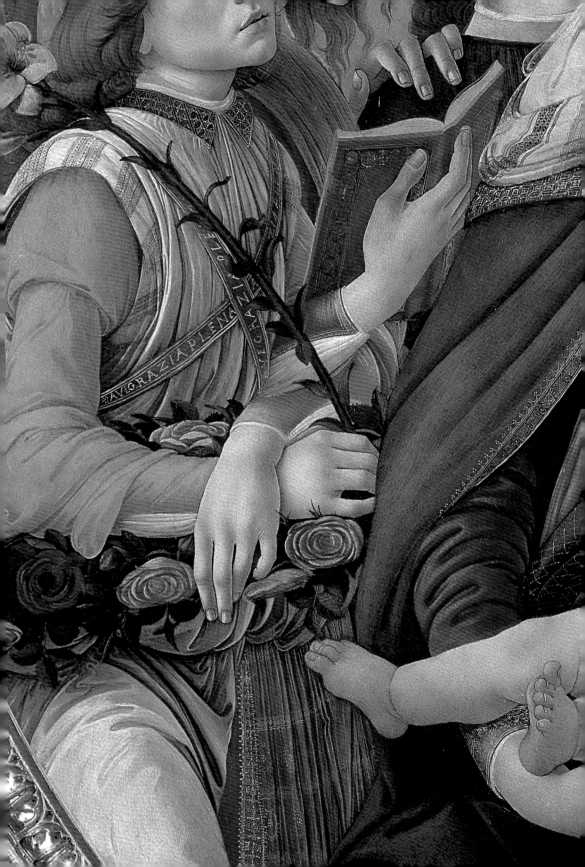

卡斯特罗天使报喜图

Annunciazione di Cestello

1489年—1490年

蛋彩、木板，150 cm × 156 cm
佛罗伦萨，乌菲齐美术馆

1489年3月19日，波提切利收到30枚杜凯特金币作为这幅《卡斯特罗天使报喜图》的酬劳：这幅作品是为卡斯特罗教堂（现已改名为巴布玛利亚玛达肋纳堂）的贝内德托·弗朗西斯科·瓜迪礼拜堂制作的。这座祭坛的首次仪式是在1490年6月26日，所以这幅祭坛画当时必定已经完成。

此作的委托者是一位高阶官员，同时也是货币兑换公会的成员。他建造这座礼拜堂，不仅象征他在商业与社交领域的成功，更是为了自己的灵魂救赎。

这幅《卡斯特罗天使报喜图》仍保有原来的画框，此框据传由桑加洛制作；同时祭坛平台仍然留存，其上有《基督受难像》、瓜迪家徽，或许还有他妻子的家族纹章。画面呈现一个简朴但不失优雅的室内空间，依据学者所言，表现出一种"低调的伤怀"，让人能够"察觉到信仰的重大改变正在发生，而这种情怀也出现在波提切利其他晚期作品中"（切基，2006年）。或许波提切利已经感觉到洛伦佐时代结束后的危机，而萨伏那洛拉反叛性的传教时代即将来临（1489年8月1日于圣马可教堂开始）。这个"新的"波提切利，或许可由铅灰色的色调、天使的姿态（看似行动突然中断）、两只手强力的情感表达（手掌彼此靠近，呈现出优雅的尊敬姿态）一窥端倪。

这样的手势是画面的视觉焦点，不仅表现天使报喜的宗教意义，更在构图上衔接画面的左右两侧，不让门框的垂直线条切割画面。

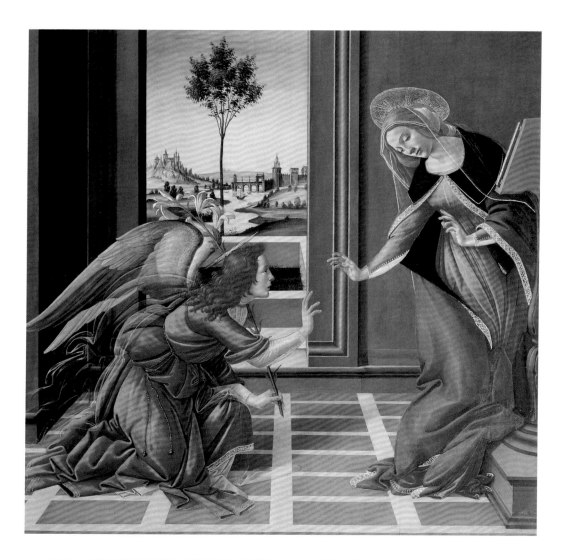

　　最后，此作更值得注意的是强烈的透视手法，地砖的花纹将目
光引向画面深处，让人欣赏远处由塔楼所保护的城市风光——这长
方形的景观，由天使后方直接展开。

圣母与圣子以及四天使与
六圣徒（圣巴纳巴祭坛画）

Pala di San Barnaba

1489年—1490年

蛋彩、木板，268 cm × 268 cm
佛罗伦萨，乌菲齐美术馆

15世纪80年代晚期，波提切利尝试了许多尺幅巨大的作品，例如这件作品：圣母与圣子登座，背景是华丽的文艺复兴室内空间，四周有亚历山大的圣凯瑟琳、圣奥古斯丁、圣巴纳巴、施洗者约翰、圣依纳爵、大天使米迦勒和其他天使。这件作品一般被称为《圣巴纳巴祭坛画》，因为此作是由医药公会为圣巴纳巴教堂祭坛而委托制作的——自从1335年以后，医药公会便是这座教堂的赞助者。同样，此作的构图仍然依循"神圣交谈"，场景为华丽繁复的建筑空间，从昂贵的大理石以及墙面和柱头的装饰来判断，此空间应为圣殿。

《圣巴纳巴祭坛画》应该是在1489年6月11日（圣巴纳巴纪念日）安放于祭坛上的，当天议会的代表与市民会成队走进教堂。这件委托案非常重要，因为在人民心中，正是因为这位圣人，佛罗伦萨才能于1269年在埃尔萨谷口击败锡耶纳人，于1289年在坎帕尔诺战役中击败阿雷佐人。这幅祭坛画是一件戏剧化的作品，波提切利必须全力以赴，因为在此之前，他并未设计过结构如此复杂的作品。

圣母与圣子安坐于仪式性的建筑中，左右两位天使分别拉着帷幕，另外两位天使手持耶稣受难的象征——荆棘之冠与钉子。圣人在地面排成一列，每一个都独立站着。左侧是圣凯瑟琳，理发师公会的庇护圣人；她的身旁是圣奥古斯丁，是管理此座教堂的教派庇护者；这座教堂的庇护圣人圣巴纳巴站在圣母身边的

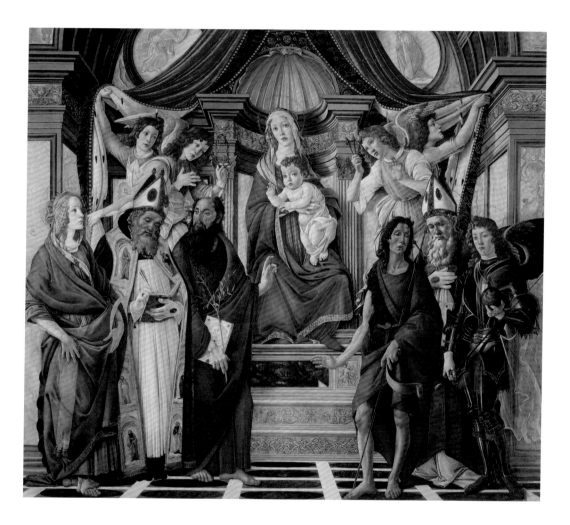

光荣位置，手上握着象征和平的橄榄枝；右侧则是大天使米迦勒，年轻无须，是药师的守护天使，负责度量灵魂；安提阿主教圣依纳爵（或许是外科医师的庇护圣人）呈现出他的心；最后是施洗者约翰，整座城市的庇护圣人。

贞女加冕与使徒圣约翰、圣奥古斯丁、圣杰罗姆与圣艾利吉斯（圣马可祭坛画）

Pala di San Marco

约1490年

蛋彩、木板，378 cm×258 cm
佛罗伦萨，乌菲齐美术馆

这幅巨大的画作，是波提切利最后阶段的第一件作品，是金匠公会为装饰圣马可教堂的圣艾利吉欧祭坛而委托制作的。这件作品与所伴随的祭坛平台，是在1492年以前制作，从那时起保存便是很大的问题，原因在于艺术家所用的技法：波提切利尝试将颜料直接画在木板上，依据详细的草图却未曾按照常规处理基底。

经过修复，这件祭坛画被认为是波提切利亲自绘制，也被公认为他晚期的最佳作品。这个时期他作品的主要特征是创造古老的氛围和抽象的宗教感。画面的上半部，呈现此作最重要的动作：细致的金色天空衬托着一群小天使，围绕着天父为圣母加冕。画面的下半部，由左至右，分别是使徒圣约翰、写作的圣奥古斯丁、穿着主教红袍的圣杰罗姆，以及手持曲柄杖的圣艾利吉欧（金匠的庇护圣人）——他另一手在做祝福的手势。

此作有明显的顿悟氛围与高度的戏剧性，和《巴迪祭坛画》《圣巴纳巴祭坛画》的宗教形式感形成对照。举例来说，圣约翰看似正在传道，眼睛朝向天空，同时左手也强调他所说的话语，右手握着《圣经》且戏剧化地将之展现于观者眼前。这件作品或许受到萨伏那洛拉的启发，因为他正是在1491年4月获选为修道院院长。

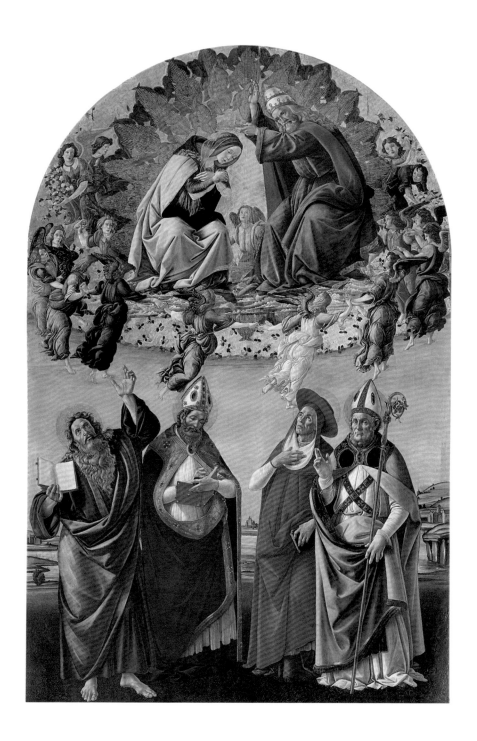

圣奥古斯丁于书房写作

Sant' Agostino nello studio

约1490年—1494年

蛋彩、木板，41 cm × 27 cm
佛罗伦萨，乌菲齐美术馆

这幅小画曾经被瓦萨里与16世纪的博吉尼提及，根据其尺寸与风格判断，应属为了个人在小型书斋礼拜而特意制作的画作。这些图画通常质量极佳，也是为近距离欣赏绘制。

波提切利描绘此圣人正在书写，穿着红色的主教袍服，彰显这位圣人身兼主教、隐士与教派创始者的身份。人物坐在桌前，构成画面的中心。圣人的肩膀处有一幅单色的圣母与圣子图，他的脚边散落着纸张和羽毛笔——这些细节，均表现出圣人的思绪状态。

拱门两侧有两个徽章（图中看不清楚），上头雕有侧面头像，或许是阿卡迪乌斯（Arcadio）与奥诺里奥（Onorio），亦即奥古斯丁时代东、西罗马帝国的皇帝。这样的设计见证了文艺复兴时期的建筑风格，特别是桑加洛的设计。右侧，在有书架的墙对面，是一扇门。画面描述的是非常朴实的室内空间，光线来自左前方并造成阴影，使得圣人的衣袍与帘幕在小小房间内创造出"温暖"的氛围。

这幅画是波提切利晚期的作品，许多相近的风格元素让学者推断此作品应与《阿佩里斯的诽谤》的绘制时间相当接近。

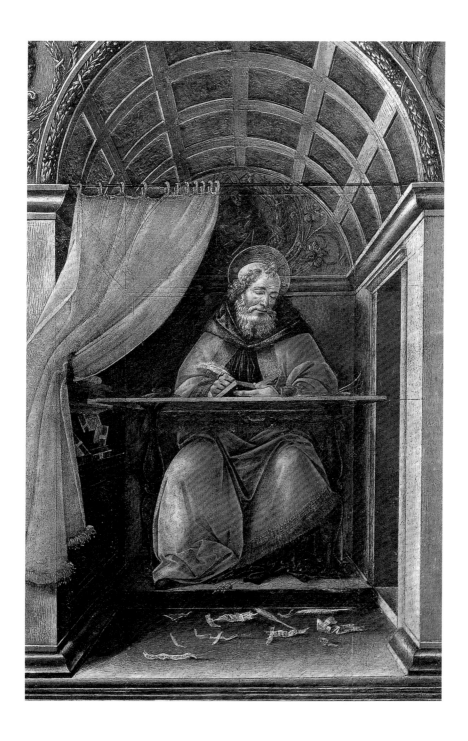

圣母、圣子与年轻的施洗者约翰

Madonna col Bambino che abbraccia san Giovannino

约1495年

蛋彩、画布，134 cm × 92 cm
佛罗伦萨，帕拉蒂纳美术馆

　　这幅画描绘圣母倾身向前，让年少的施洗者约翰能拥抱圣子耶稣。施洗者约翰为佛罗伦萨市的守护圣人，经常出现在佛罗伦萨的画作中。如此拥抱的场景，指涉了耶稣与年轻的约翰在沙漠中相遇，也暗示年少的耶稣接受自己的受难（以两位少年中间的十字架作为象征），这点也反映在圣母忧伤的面容上。

　　人物占满了画布，看上去有点拉长，因此透视法在构图中并不显著。这正是波提切利晚年作品的特征，亦即让画面充满对新灵性的构思冥想。

　　根据彭斯的看法，这件作品或许曾被美第奇家族收藏，其形式与主题，或许是为了政治宣传而设计。多数学者同意此作应是波提切利本人绘制的，但也有学者——包括近年来的切基——根据此作的人物僵硬及线条的勾勒方式，认为它应为工作室的产品，尽管他们仍相当喜爱此作的构图张力。

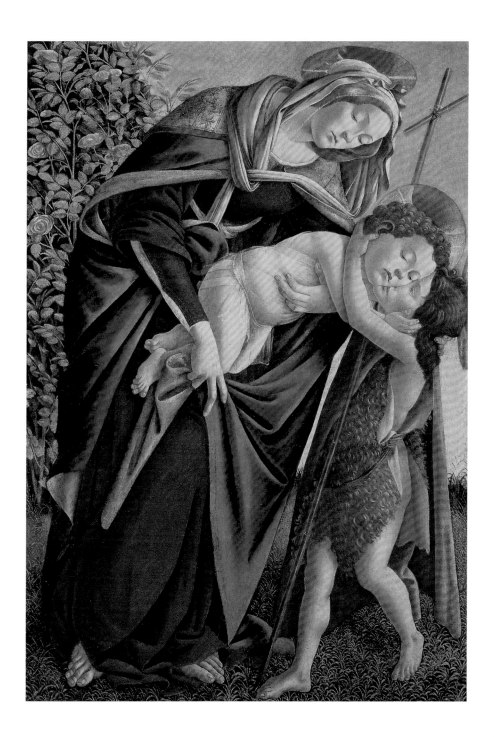

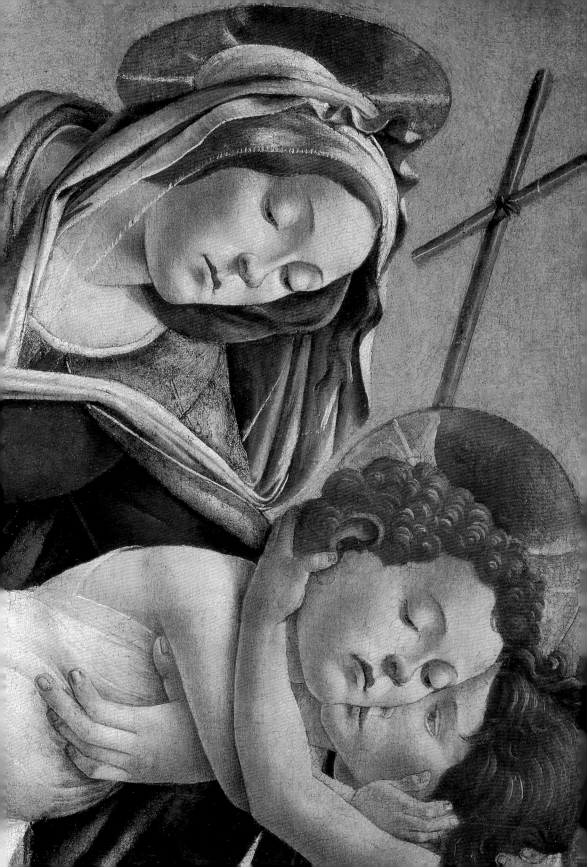

阿佩里斯的诽谤

La Calunnia

约1495年

蛋彩、木板，62 cm×91 cm
佛罗伦萨，乌菲齐美术馆

在这幅作品中，波提切利描绘了一个繁复的异教寓言，同时具备道德倡导与俗世媚感，并纳入源自阿尔伯蒂（Alberti）根据公元2世纪作家卢奇安所描绘的一系列古代典故。它约于1495年完成，画中关于"诽谤"的寓言，发生在美第奇家族被驱逐出佛罗伦萨不久后，当时的社会充满对美第奇支持者的诸多诽谤。

这幅小画，描述希腊画家阿佩里斯所承受的不公不义，原先出自卢奇安的著作，后来在阿尔伯蒂1435年的著作《论绘画》中有段著名的描述。在一个相当巧妙、装饰着古典风格的雕像与浮雕的透视空间中，"诽谤"拖拉着一名无辜的男子，"狡诈"和"恶意"在为"诽谤"偏辫子：插上鲜花。他来到弗里吉亚国王米达斯面前，国王左右的顾问分别是"无知"和"怀疑"。联结的关键是"嫉妒"，"嫉妒"牵着"诽谤"的手，以果断的手势要求听取国王的判决。画面左侧，悲伤的"懊悔"转头凝视着赤裸的"真理"。背景的浅浮雕，具有独特的文学意义。长方形的浮雕包含了不同来源的典故，包括古代神话和圣经，也包括但丁与薄伽丘的著作（当时都是禁书），还有至今仍未解读出的典故。

这件作品的主题，目前仍难以确定——到底是谁蒙受了不白之冤？这幅画为谁所作？画中的场景又是什么？……某些学者认为，波提切利认为自己正是诽谤的受害者，因为他与美第奇家族相当亲近。其他学者则强调，波提切利将此作赠予朋友安东尼奥·赛尼，是因为这位朋友原因不明地蒙受诽谤，因而才有这件作品的诞生。

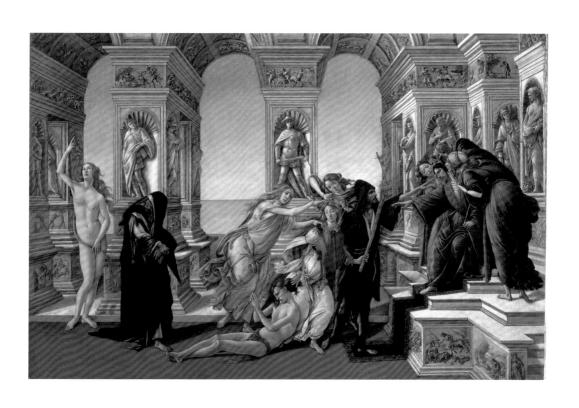

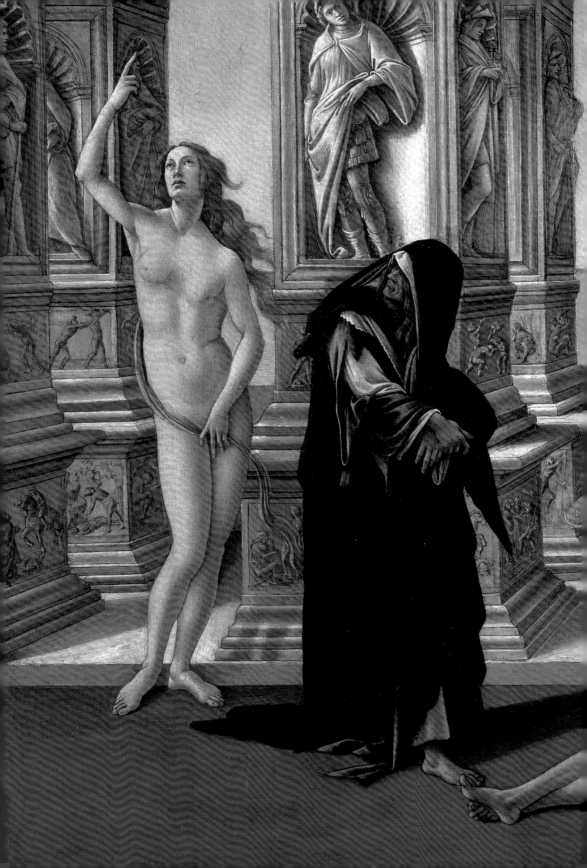

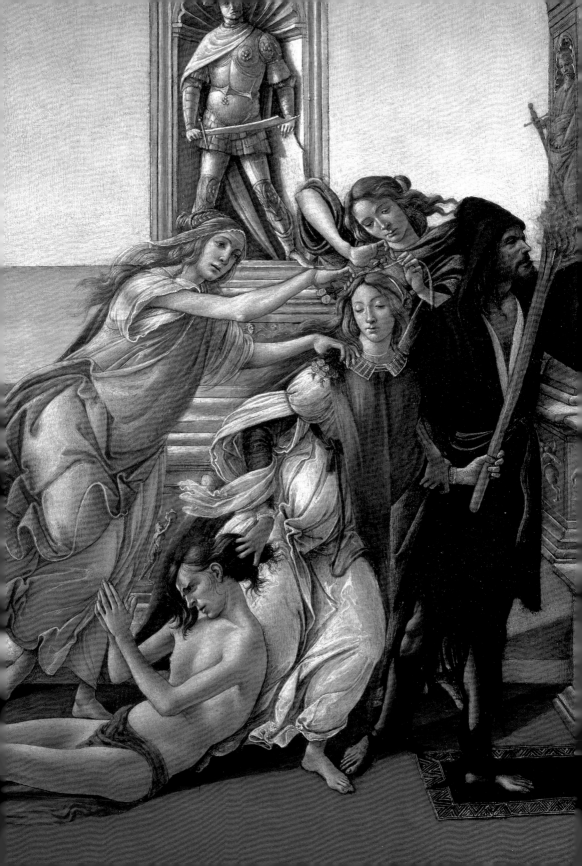

为基督尸身的哀悼

Compianto su Cristo morto

约1495年

蛋彩、木板，107 cm × 71 cm
米兰，波尔迪·佩佐利博物馆

与慕尼黑的《为基督尸身的哀悼》不同，米兰的这幅《为基督尸身的哀悼》是垂直的画面构图，氛围更加虔敬与充满冥思。这件作品深刻地反思了基督之死与其带来的深沉痛苦。画中人物均高度风格化，身体被拉长，表情的悲痛让人刻骨铭心。

这幅《为基督尸身的哀悼》是波提切利在萨伏那洛拉时期最重要的作品之一，反映出该时代重新兴盛的神秘主义。一般认为，这幅画就是瓦萨里在佛罗伦萨的圣母大殿所看见的那幅画："那幅人物很小、放在潘恰蒂基礼拜堂（Cappella dei Panciatichi）侧边的圣殇图。"这件作品原来是该礼拜堂的祭坛画，该礼拜堂的庇护者是琼尼家族，因此这幅画的委托者或许是多纳托·琼尼，他本人也是画家。他或许也是"哭泣者"（萨伏那洛拉极端改革的支持者）的成员之一。这个构图值得注意之处在于人物的垂直方向形成人体的金字塔，位于最上方的尼可德穆手上握着两个基督受难的工具——钉子与荆棘头冠。

与慕尼黑那幅较晚的《为基督尸身的哀悼》相比，圣母脸上那饱受折磨的表情所呈现的感情更为强烈，毕竟她一见到自己儿子已无生命的身体便昏厥过去。波提切利在此尝试剥除三维空间的几何学特性，强迫那比例不合的身体呈现不自然的姿势，这是他晚期艺术的典型风格策略，此时他似乎再不能找到内心的平静，因此无论是画家本人的人格，还是画中所描绘的寓言与神话故事，都与他曾经优雅迷人的画风相去甚远。针对作品进行的技法分析，也支持这件作品应归类为画家的成熟期画作，因为他用蓝色调表现肌肉，线条不再锐利清晰，这点与他过去作品中华丽的书法性线条相比大异其趣。

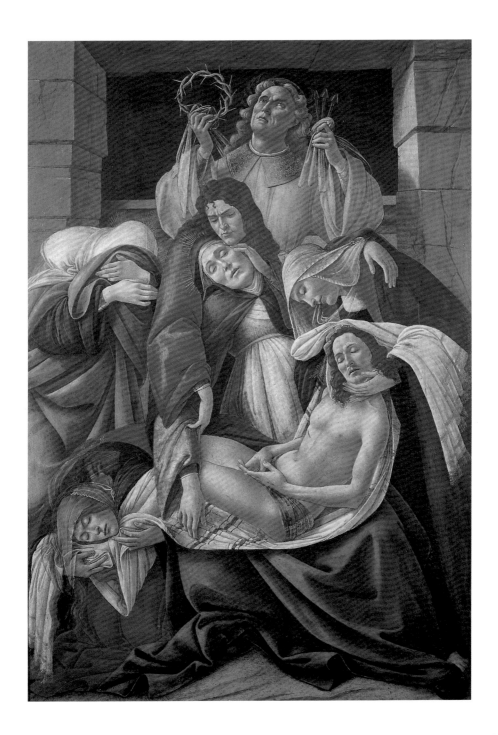

为基督尸身的哀悼

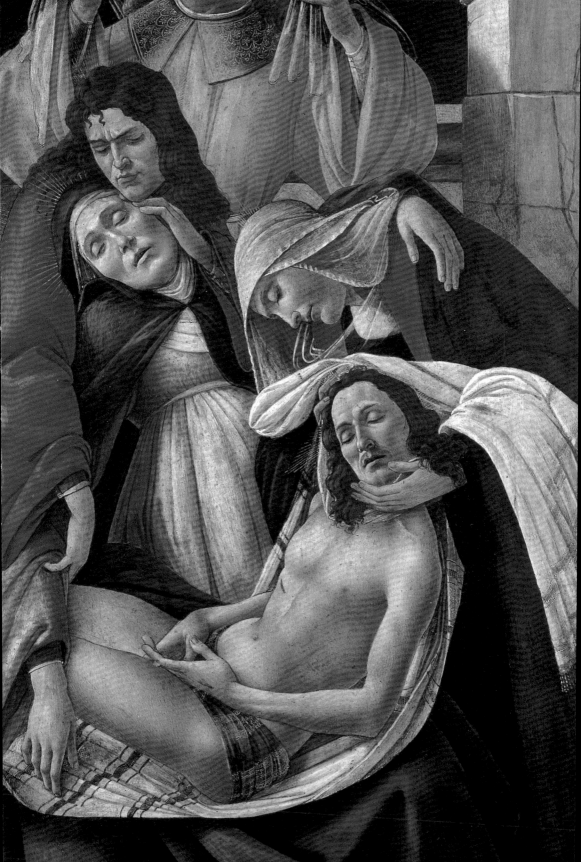

为基督尸身的哀悼

Compianto su Cristo morto

约1495年

蛋彩、木板，140 cm×207 cm
慕尼黑，老绘画陈列馆

这件大型祭坛画曾经藏于佛罗伦萨的圣保林诺教堂（离波提切利的家不远），一般认为，这件作品是在现藏于米兰的那幅《为基督尸身的哀悼》之前完成的。在此幅作品中，哀悼的场景聚焦于正要昏厥的圣母，而站在埋葬基督的墓穴前的圣约翰则支撑着圣母；基督身体的姿势，仿佛形成一个拱门。

在尸体的脚边，抹大拉的玛利亚凝视着基督在骷髅地所留下的伤口，同时另一位虔诚的女性，则泪流满面地扶着基督苍白而无生命的脸。在《为基督尸身的哀悼》中出现的圣杰罗姆相当不寻常，因此很可能是应主顾的要求而加入画面的。不寻常的脸部表情、画面企图引发信众的悲痛的宗教情怀，以及那些被描绘者的细致且具有说服力的姿势，或许都是来自萨伏那洛拉布道的影响——他一定能欣赏这个画面所引发的强烈情感冲击。

此作其他的灵感来源，还包括宗教戏剧以及古老的德国"圣殇"题材画作，这类画作在当时的佛罗伦萨一定已相当流行。

画作表面的豪华与轮廓线条的精准，使得这幅画成为波提切利晚期作品中最令人深思且着迷的作品。

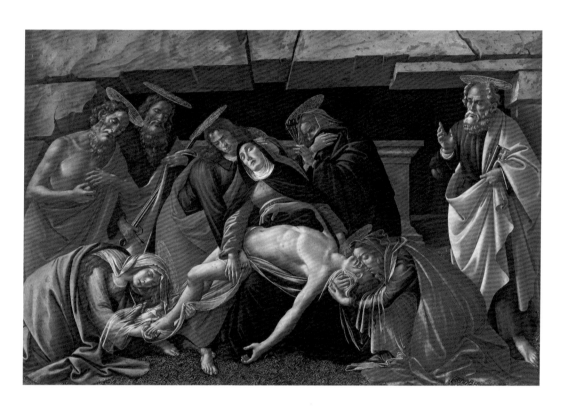

圣母、圣子与施洗者约翰、圣多明我、圣葛斯默、圣达弥盎、圣方济各、圣劳伦斯（特雷比奥祭坛画）

Pala del Trebbio

1495年—1496年

木板转印画布，167 cm × 195 cm
佛罗伦萨，美术学院美术馆

1498年，这幅画仍挂在卡斯特罗·特雷比奥的美第奇别墅礼拜堂的祭坛上，因此这幅画或许是在1496年以前所画，当时波提切利有许多助手帮他完成许多委托案，他们或许也参与了这幅祭坛画作品的创作。

这件作品是在1495年由洛伦佐·皮耶尔弗朗西斯科·美第奇所委托制作，并在佛罗伦萨饱受瘟疫侵袭时完成。波提切利有时会先行决定整体结构，做好构图设计，最后由助手执行实际的创作。

画面的焦点还是在圣母身上，她安坐于宝座，怀中抱着圣子，随侍者由左至右分别是圣多明我、圣葛斯默、圣达弥盎、圣方济各、圣劳伦斯，以及施洗者约翰。

这幅祭坛画展现出非常传统的结构。圣母坐在神龛内，四周是由珍贵大理石构成的建筑空间。在外面，我们看见碎片化的天空，两旁还有一排排对称的树木。圣人的行列中包含圣葛斯默与圣达弥盎，他们是医师的守护圣人，暗喻着美第奇家族（"美第奇"的意大利文为medici，为"医师"之意）。

圣杰罗姆

San Gerolamo penitente

圣多明我

San Domenico che predica

约1495年—1500年

油彩、蛋彩、木板，转印至画布，每幅45 cm×26 cm
圣彼得堡，艾尔米塔什博物馆

　　根据文献记载，这两件小幅画作，在1896年与《天使报喜图之天使》《天使报喜图之圣母》一起成为斯特罗加诺夫（Stroganoff）收藏的一部分，后来才被转售至艾尔米塔什博物馆。根据甘巴（Gamba）的说法，它们原来是波提切利在圣马可教堂中为安杰里柯的《最后审判》绘制的门的一部分，这样的说法来自弗朗西斯科·普格里斯的遗嘱所述。不过，对佩尔·罗纳德·莱特鲍恩（Per Ronald Lightbown）和切基而言，这样的说法只符合那两幅《天使报喜图》，但并不适用于这两幅圣人图，因为它们原先属于同一幅画。

　　文献也对这两幅画是否为波提切利所作存在分歧，不过，值得注意的是，由于画作表面不佳的保存状态，以及所遭受的破坏性干预及覆盖色，因此很难进行较为确定的评估。关于作者身份的争议，也牵涉到波提切利是否为两幅《天使报喜图》的作者，因为萨尔维尼（Salvini）对此相当存疑。

　　圣多明我奇特的姿态——侧身露四分之三的脸部，同时举起手臂呈现典型的布道者姿势——让人猜想这件作品是不是由助手根据波提切利绘制的构图加工完成的。这两幅画大约完成于艺术家活跃的最后阶段，当时他的工作室越来越由更具天分的助手主导全局。

天使报喜图之天使

Angelo annunciante

天使报喜图之圣母

Vergine annunciata

1495年—1500年

蛋彩、木板，转印至画布，每幅45 cm×13 cm
莫斯科，普希金博物馆

　　这两幅画的故事相当独特。它们原先画在木板上，后来转移到画布上，和两幅圣人的画一样，同属于斯特罗加诺夫收藏的一部分，或许原先是私人膜拜用的祭坛画。

　　甘巴（1936年）认为，这两小幅画或许原先是弗朗西斯科·普格里斯委托安杰里柯绘制的《最后审判》一作中的侧翼画作。确实如此，普格里斯很可能依循北方的传统，用两片以绘画装饰的木板来保护最重要的作品免于尘土和湿气的损害。甘巴与其他学者认为，斯特罗加诺夫收藏中的四幅画作，均是此神龛的门板装饰。不过，其他学者则认为，只有《天使报喜图之天使》和《天使报喜图之圣母》是神龛的一部分，但不认为其他两幅作品有此关联。

　　这两个人物——天使与圣母——都站在木板门前方。天使呈现前倾的姿势，圣母则静静站着，身上穿着的斗篷几乎碰到画面边缘；这种经过仔细研究而安排的姿势，也符合此件作品的垂直形式。根据风格判断，这组作品应为画家晚年所作，时间为1495年至1500年之间。

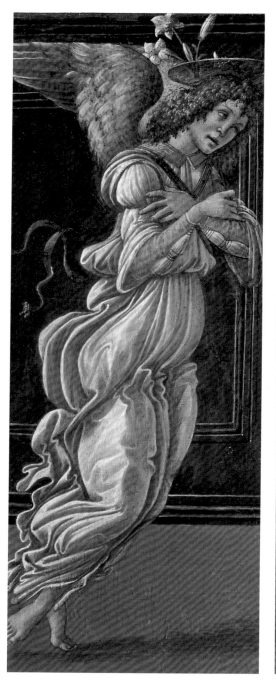
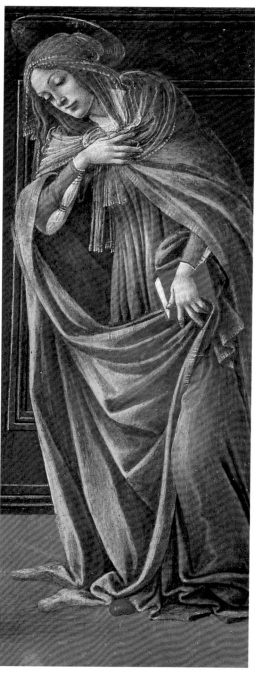

圣杰罗姆的最后圣餐

L' ultima comunione di san Gerolamo

约1495年—1497年

蛋彩、木板，34.3 cm×25.4 cm
纽约，大都会艺术博物馆

在15世纪末，经常性的瘟疫暴发，加上萨伏那洛拉末日来临般的布道，让佛罗伦萨陷入阴霾中，此时圣杰罗姆成为风靡人物，许多和他相关的奇特主题相当流行，例如波提切利此作描绘的最后圣餐——取材自圣优西比乌一封未被承认的书信。这封信在1491年2月13日刊出，后来相当风行。

波提切利或许是在1495年至1497年间绘制了这幅画，或许还更早（有些学者定为1495年）；他是应弗朗西斯科·普格里斯（富有的羊毛商人，萨伏那洛拉坚定的支持者）的要求进行创作的。这位主顾决定将拥有的某些作品馈赠给索麦亚的圣安德鲁教堂，借此表现他对"哭泣者"（萨伏那洛拉的追随者）的坚定支持。这些作品包括《圣杰罗姆的最后圣餐》《天使报喜图之天使》《天使报喜图之圣母》。

这幅画呈现的是，圣杰罗姆在死前不久，从圣优西比乌手中领取最后一次圣餐。这个场景发生在木制小屋内，环境朴实单纯，显示出圣杰罗姆过着隐士般的生活，同时也引导观众的视线注视圣人走向主人那神秘的一刻。

这个高度紧张的时刻信徒也能分享，一部分是因为画面的空间结构所致。主要的色调是棕色与白色，尤其是神职人员与圣杰罗姆的衣服，唯一的例外是圣优西比乌斗篷的浅红色以及圣杰罗姆挂在墙上的红色主教帽。这些服饰传达出节俭朴实的意味，简单的衣物皱褶也强化了这一点。同时，画作主角圣杰罗姆也大得不成比例，这一点也指出，新的知识与灵性环境促成波提切利风格的巨大改变。

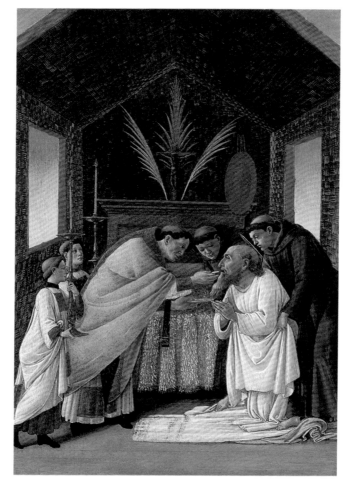

123 作品 | Le opere

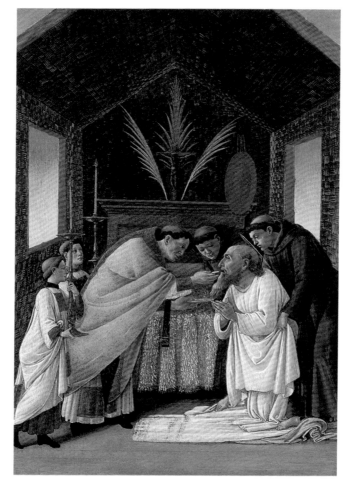

弗吉尼亚的故事

Storie di Virginia

约1500年

蛋彩、木板，86 cm×165 cm
贝加莫，卡拉拉学院

　　一般认为，这幅《弗吉尼亚的故事》是现藏于波士顿的《卢克丽霞的故事》的姊妹作。名媛贵妇这样的主题，在那个时代因为罗马作家李维与瓦莱里乌斯·马克西姆斯等人的提倡而相当风行。拉丁文作家认为，弗吉尼亚与卢克丽霞是美德的典范，因此适合绘制在婚礼的木板画上，顾客经常希望以这样的美德作为装饰主题。薄伽丘与萨鲁塔蒂也采用这样的主题，将这些女性个人的悲剧故事升华为中产阶级人文主义的象征。贺恩认为，这两幅木板画与乔万尼·韦斯普奇（葛伊丹东尼奥·韦斯普奇的父亲）和纳米奇娜·涅丽在1500年举行的婚礼有关。

　　这幅画大约完成于1500年，在波提切利的创作中属于异类，是根据他自己所作的素描而绘制。就在萨伏那洛拉开始在佛罗伦萨广泛布道后的数年间，波提切利工作室的产品多半是小型的宗教画或祭坛画。故事由左侧开始，马库斯·克劳狄乌斯命令弗吉尼亚听从执政官阿庇乌斯·克劳狄乌斯的意愿。当她拒绝后，他便将她拉到法官面前，而坐在半圆殿内的法官判决她成为克劳狄乌斯家族的奴隶。弗吉尼亚被父亲杀死，以免遭受这般屈辱。在右侧她已经死去，由穿着古代服装的男子背负着。画面中央是弗吉尼亚的葬礼，棺木四周是愤怒的士兵。

　　左右两侧的装饰画分别为《马库斯·甫里乌斯·卡米勒斯面对布伦努斯》（*Camillo contro Brenno*）、《法莱里亚学校教师的故事》（*Storia del maestro di scuola Faleria*）（也有人认为这是《塔尔皮亚的故事》，彭斯，1989年）。

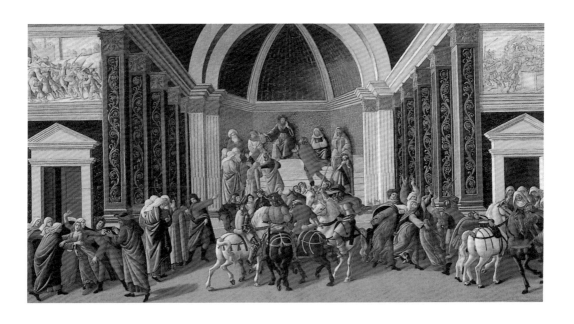

　　画面的安排与《卢克丽霞的故事》雷同：画面左侧为塞斯图斯对卢克丽霞的暴行；右侧则呈现女士后来因此自尽；画面中央则是布鲁图斯发言，鼓动士兵叛变。

神秘的基督诞生

Natività mistica

1501年

蛋彩、画布，108.5 cm×75 cm
伦敦，国家美术馆

这是波提切利签名且标示年代的唯一作品，他的名字以希腊字母签在画面的上方。此作的主题是，圣约翰针对启示录的预言。《神秘的基督诞生》似乎充满着画作绘制时期的躁动不安——也是波提切利在题铭上指陈的"意大利的混乱"。"奢华者"洛伦佐·美第奇在1492年过世，带来了混乱的权力斗争；1501年西萨尔·波吉亚围困法恩扎的战役也威胁到托斯卡纳，引起众人极度不安。除此之外，众人更担忧法国军队会继1494年查理八世入侵之后再次来犯。

这幅画诞生于画家最后的创作阶段，由于形态单纯，同时回归古代风格的处理三维空间方式，因此一般认为它是他艺术纯熟期的"宣言"。圣家族位于画面的中央，圣母与其他人相比身形明显较大。前景有三位天使拥抱三位男性。我们可以分辨出小屋右侧的两位牧羊人头上戴着花环；画面左侧则有另一群天使与男性；三位天使跪在小屋的茅草屋顶上，托着一本书，他们穿着白色、红色与绿色的衣服，三种颜色分别代表神学上的美德（信仰、希望与慈善）；在更上方，天堂金色的地面之下，十二位天使跳着舞，带着书卷与橄榄枝，枝上垂着皇冠；下方有小小的恶魔，如同但丁《神曲》中所描写的怪物，他们想要找路爬上去，有些却被自己的角贯穿。

伴随着这种躁动不安的风格，这幅画描绘了萨伏那洛拉的布道以及启示录所记载的内容——"人类从担忧与痛苦中解脱的预言"，呈现出天堂与大地获得和平、相互谅解的氛围。

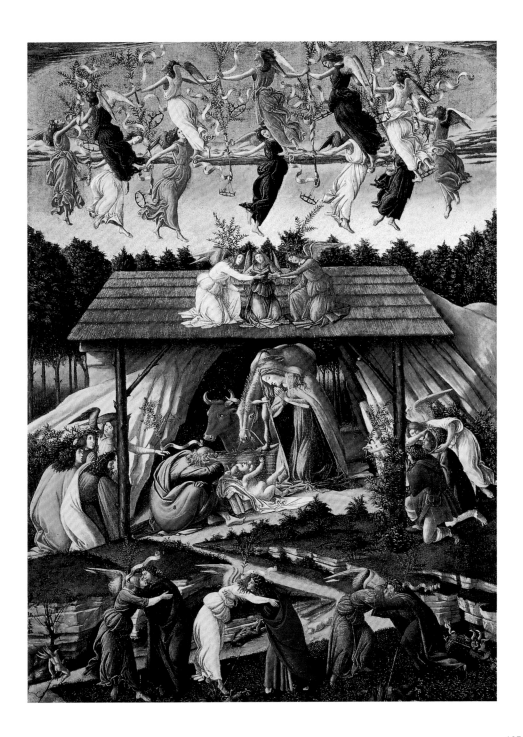

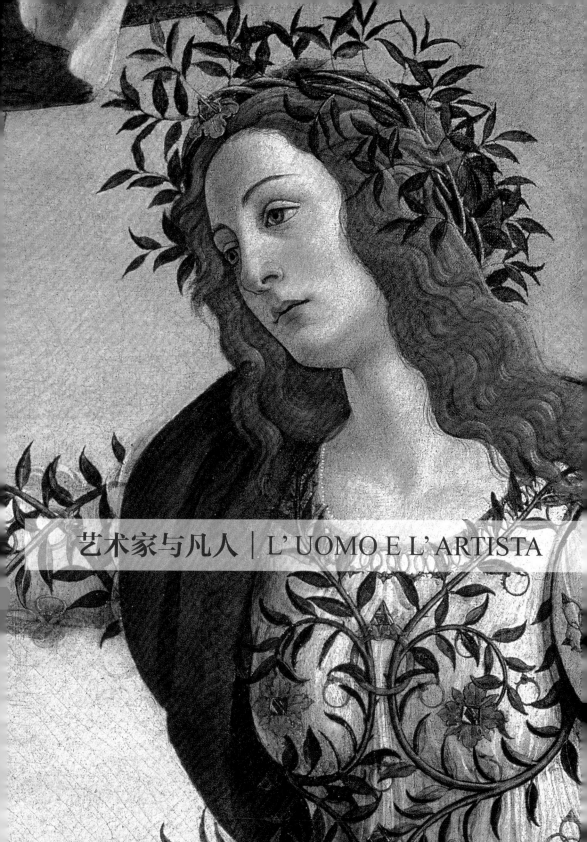

艺术家与凡人 | L' UOMO E L' ARTISTA

走近波提切利

波提切利名字由来

第一眼看波提切利，他似乎是一位既广为人知同时也毫不复杂的艺术家。事实上却不然，他很复杂，并不是人们想象中的阿波罗式的开朗人物。最值得注意的脉络是，在他活跃的时期，他的成就与名望几乎都因为达·芬奇、米开朗琪罗与拉斐尔而黯然失色，直到19世纪他才重新为人发现，又一直到20世纪，他才成为广为人知且受人喜爱的艺术家。

波提切利被称为"佛罗伦萨艺术中最精细的图像线条诗人"，但他也是不安的灵魂，在心灵与艺术上均是如此。他有时也很幽默、讽刺，这些人格上的光明与黑暗面，又经常与他优雅静谧的艺术作品一起被画上等号。艺术家波提切利与桑德罗这个人，事实上是一体的两面。

还有另一个值得注意的脉络：他在历史上闻名的绰号其实原本并不属于他，但是这个绰号已经与他如此紧密相连，因此他真正的名字已经逐渐为人淡忘。有许多理论试图解释"波提切利"这个绰号。桑德罗的父亲一系的家人，由于家庭庞大，需要随时处理的日常事务很多，尤其是家庭日常开销问题；在波提切利父亲生平最后的税务报告中（1480年提出，即他过世的前一年），他注册的家中人口为20人。

毫无疑问，桑德罗父亲的长子乔万尼（应该是有所成就的生意人，因为他在佛罗伦萨相当出名）为家庭贡献了不少金钱。因为他的身材魁梧，因此被称为"波提切洛"（意思是"小木桶"），而这样的绰号也传给了小桑德罗。桑德罗·波提切利1445年（也或许是1444年底）在佛罗伦萨诞生，是马里安诺·菲利佩皮这位皮革匠的幺子，他在距离诸圣教堂不远的地方拥有一栋房子，而他的工作室就在亚诺河的对岸。当地最具声望的商人家族韦斯普奇就住在附近；比桑德罗晚九年出生（1454年）的亚美利哥·韦斯普奇，未来将会以自己的名字为美洲命名。

"小木桶"乔万尼与他的小弟有着偌大的年龄差距，但是小桑德罗经常陪着哥哥处理生意，因此让人误解他们的关系。人们以为桑德罗是乔万尼的儿子，因此根据家族称谓来称呼他是桑德罗·波提切利。

另一个假说认为，波提切利这个名字源自battiargento（打银者）这个词，因为这个词到了15世纪经常被简称为battigello，意思是"镀金银者"。因此，波提切利这个名字原来是要给桑德罗的另一个哥哥——金匠安东尼奥的。根据瓦萨里的说法，桑德罗有段时间曾经在这个哥哥的工作室里担任学徒。

他的个性：光明与黑暗

瓦萨里的《艺苑名人传》将波提切利的艺术生涯开端描述为艺术家本人焦躁不安的意外结果，但这种不安也能视为他不凡天分的自发表现。根据瓦萨里的说法："亚历桑德罗……很焦躁不安，只是学习阅读、书写与计算，让他无法满足。由于他的父亲深受他这种奇怪的精神所苦，只得绝望地将他交给金匠。"他说，后来因为桑德罗希望依循自己内心的意愿，兴趣由金工转向素描和绘画。

根据其他人的描述，波提切利是个难缠又忧郁的人。不过，瓦萨里却说他"是很有趣、很好相处的人"，说他很聪明，喜欢和学徒及朋友开玩笑，说他的性格就像当时其他托斯卡纳的艺术家一样，很好相处。两种说法的差距，令人好奇。

以下是几个例子。有一次，据说波提切利捉弄了他的一名叫比雅久的学徒。这名学徒刚刚卖了一幅画，非常高兴。等到比雅久带着买家前来工作室看画时，他却惊讶地发现，他原本所画的天使已经变成穿着斗篷的男子：波提切利用红纸剪了帽子，放了天使的头上。

波提切利的幽默感，也出现在诸圣教堂内的湿壁画《书斋中的圣奥古斯丁》中。圣人书架上打开的那本书，书页上写着："马丁诺教士去哪儿了？他跑了。他跑去哪里？出了城门去普拉多了。"这个笑话的主角是一位修士，他禁不住世俗诱惑，质疑自己的信仰，并决定逃走。

美食、美酒与密友

从第一眼看来，我们很自然会觉得波提切利具有他画作所呈现的特质：魅力、优雅与深刻的灵性。所以人们会惊讶地发现，他公开拥抱世俗的享受，更别提美食了，因为同时代许多记载都说他是buona forchetta，意思是"刀叉上总有好东西的人"。

至少波提切利最重要的主顾、奢华者洛伦佐就是这么说的。他不仅是银行帝国的老板，更是佛罗伦萨实际的统治者，还是眼光锐利、擅长讽喻的作家。在他的《醉仙》（这本书的题目也指出内文的主题，同时也取笑了洛伦佐的老师费奇诺所写的哲学著作《飨宴》）这本书里，波提切利被描绘成老饕与醉鬼。书上说，波提切利受邀吃晚餐，来时是一个空酒袋，回家时则是装满的酒桶。对某些学者而言，这一种玩世不恭的形象与波提切利作品中那种谪仙般的优雅是如此格格不入，因此他们说洛伦佐说的其实是波提切利的大哥乔万尼。但是，根据文字脉络，他所说的确实就是这位画家，因为只有他才和奢华者洛伦佐关系如此密切。

所以，波提切利这个人，懂得享受生命，喜爱美食与美酒。

但惊喜还不仅是这些。从《罗曼诺夫食典》（Codex Romanoff）（或许出自达·芬奇之手，记载许多有趣的"美食观察"）中，我们发现一则很重要的逸事。根据这件逸事所述，达·芬奇与波提切利是在韦罗基奥的工作室认识，后来也成为好朋友，因为这段友谊，两人还合开了一间酒馆，取名叫"三蛙拥抱——桑德罗与达·芬奇主厨"，要和维奇奥桥（Ponte Vecchio）附近的"三只蜗牛酒馆"抢生意。

为了协助顾客阅读达·芬奇（我们知道他

写的是镜像文字）所写的文字由右而左的菜单，波提切利还为不同的餐点画了素描：炖鸡、朝鲜蓟、羊肾，还有酒馆招牌菜烤蛙腿，等等。不过，酒馆并未经营太久，因为所提供的餐点太过精致——是超越时代的新派料理，酒馆在烹饪技法上下了太多功夫，但利润却太少。

虚耗财富一场空

瓦萨里记载，尽管波提切利富有起来了，但他既疏于管理也不善于经营自己的财富。他花光了自己的钱，去世前一无所有，只能仰赖救济。佛罗伦萨的传记作家巴迪努奇也认为，波提切利确实无法经营自己的财产，并且认为波提切利最后破产是因为他总是冒险投资，又恣意挥霍。瓦萨里如此警示年轻的艺术家："别像可怜的波提切利一样，让钱从指间流逝。"

确实如此，太过放纵似乎成为波提切利主要的缺点之一：他人还在罗马，就将教皇付给他在西斯廷礼拜堂作画的报酬全部花光。这类状况似乎一再重演。

在满街都是生意人的佛罗伦萨，这类行为自然让人们无法苟同，甚至会被鄙视。佛罗伦萨的艺术家都能持平并谨慎地处理自己的收入，将钱投资在土地与不动产上，从乔托以后似乎都是如此。但是，波提切利是唯一的例外，他晚年相当凄惨，若非朋友的支持，可能得上街乞讨。

波提切利一生中唯一买下的房产是位于圣弗雷迪亚诺圣殿之外，坐落在贝洛斯瓜尔多山的一栋别墅与少数土地，这是他和哥哥西蒙尼共同购买的。考虑到他的名气，还有他在美第奇家族主

政时获得的高度声望，这样缺乏商业头脑实在令人惊讶。当瓦萨里的《艺苑名人传》在1550年出版时，波提切利已经去世四十年，而他的"挥霍"仍然相当出名。瓦萨里因此在他著作的序言中提及波提切利，用充满道德训诫的口吻来警告艺术家别滥用自己的财富，提醒他们需要为老年做准备，以免穷困潦倒。

不过，尽管瓦萨里的《艺苑名人传》记载了这些逸事与观点，我们也仍须记得，瓦萨里经常夸大艺术家生命中的某些层面，好从中提取某些道德教训。

波提切利出现在1475年至1476年的《贤士来朝》这幅画里：画中他看起来优雅、自视甚高，而且有些紧张。他将自己画在最右边，画成一位穿着黄色衣物的年轻人，也让观众可以清楚看出他相信自己是佛罗伦萨上层社会的一员，而聚集于此者，也都是当时的知识分子精英。

不婚传说与逸事

与波提切利有关的奇闻逸事，有许多都是关于他为什么不愿结婚。他的朋友索德里尼（为他赢得《坚忍》一作的委托案者）曾经劝他赶快结婚并成家，但波提切利却回答说，他几天前才梦见自己结婚，而这样的梦让他感到非常惊恐，不敢再睡，只得在街上漫无目的地行走直到天明，仿佛疯了一样。

这个事件记载在波利齐亚诺于1477年出版的《隽语集》一书中，难以避免地指出波提切利真正的性向。画家许多次都被指控是同性恋，但从未被定罪；1502年的一次警告只说："桑德罗·波提切利豢养着男孩。"

这些关于波提切利和他的"欢乐伴侣"的相关指控，因为年代久远已经很难评估。这类怀疑也落在当时许多艺术家头上，其中之一就是锡耶纳画家巴齐，在艺术史上他甚至还被别的画家称为鸡奸者。关于鸡奸的指控或许也是晚期画作《阿佩里斯的诽谤》的背景之一。

工作室一则故事

瓦萨里还说了其他的故事，让我们知道波提切利的工作室环境，也介绍他这个人（他看起来仿佛随时准备好要搞恶作剧）。和当时其他的艺术家一样，波提切利习惯在混乱的环境中工作。除此之外，周遭还有许多学徒发出的嘈杂声音——当时学徒工作的报酬都是由老师支付，包括吃住。当时的佛罗伦萨人口相当密集，工作室与住家紧密相连。瓦萨里说的故事是关于波提切利一个很烦人的邻居，而他以自己的方式给了邻居一个教训。

那时，波提切利什么工作也没办法做，因为他邻居的纺织工作室时时发出令人难以忍受的噪声。波提切利前去抱怨，对方却回答每个人都可以在自己家中做想做的事。生气的艺术家于是去找了一块巨大的石头，让人将它搬回家，并将石块放在分隔两家的墙头上，让石块看起来就像随时都会砸下来压坏邻居的织布机。现在邻居开始担心自己的工人与设备的安全，着急地前来找波提切利抱怨，但是他也淡定地用邻居说过的话来回答他："我现在在自己的家里，在这里，我想怎么样就可以怎么样。"

市场价值：今昔之比

我们已经说过，对瓦萨里而言，人们都知道波提切利不知道怎么管钱，花的比赚的还多。但是当时的艺术家到底赚多少钱呢？波提切利从自己的画作获得了多少收入？

绝对没有我们以为的那么多。他生活在过渡时期，只有到了文艺复兴盛期，艺术家（例如拉斐尔）才真正获得可观的收入。即使波提切利缺乏理财的远见，但是他的收入足够让他生活无虞。在1481年，他为佛罗伦萨的圣马丁医院绘制一幅《天使报喜图》，可以获得10块弗罗林金币。到了1485年，巴迪委托在圣灵教堂绘制《巴迪祭坛画》，这次波提切利获得35块弗罗林的报酬，另外购买镭金与深蓝色的颜料（金色与蓝色的颜料都特别昂贵，因此分开计费），还分别获得额外的2块弗罗林。

1482年1月27日，教皇西斯笃四世委托波提切利在西斯廷礼拜堂绘制伟大的湿壁画，签订的合约同意支付他250块杜凯特金币，而在12月8日的一份文件中，我们读到桑德罗·波提切利授权他的侄儿菲利佩皮去收回他被积欠的报酬。

如前所述，目前所知波提切利唯一做过的金钱投资，就是和他哥哥西蒙尼共同购买的别墅与土地，总共花费156块弗罗林。

近代波提切利作品最初的出售记录是在拿破仑时代，购买者是富有的外国人。1808年，俄国沙皇亚历山大一世购买了意大利的《贤士来朝》，此作后来在圣彼得堡的遗产博物馆展出。沙皇付出50英镑的代价。在1931年，这幅画卖给了美国收藏家安德鲁·梅隆，售价为173600英镑。

波提切利作品的价格明显上扬，是因为他作

品的价值为晚期浪漫主义与拉斐尔前派艺术家重新发现。

许多波提切利的作品，过去以低廉的价格售出，如今价格已然高涨。举个例子来说：现藏于伦敦国家美术馆的《神秘的基督诞生》，1811年在英国仅以42英镑的价格拍出；到了1837年，这幅画仅以25英镑4先令的价格卖给画商；到了1878年伦敦国家美术馆买下时，价格已经是1500英镑（大约是今天的6500欧元或9400美金）。而这样的一件作品，目前已是无价之宝。

插画家波提切利

波提切利是欧洲文学中许多伟大作家——包括普鲁斯特与加布里埃尔·邓南遮——的灵感来源。不过，艺术家本人也参与了当时的文学界活动。这点不仅展现在乌菲齐美术馆内两幅寓言性的著名维纳斯画（《春》与《维纳斯的诞生》），也展现在两组或许较不为人所知的作品中——描绘薄伽丘在《十日谈》中叙述的老实人纳斯塔基奥故事的四幅画作，以及为但丁《神曲》所绘制的素描。

波提切利曾认真阅读薄伽丘的作品，这点也反映在《阿佩里斯的诽谤》的呈现方式上：画中多次指涉薄伽丘这位伟大人文主义者的作品，不仅有《十日谈》内的小故事、小型的叙事诗如《泰萨伊德》（Tesida）与《菲索拉诺德仙女》（Ninfale Fiesolano）、他为异教诸神所定出的谱系，还有他对但丁的礼赞。薄伽丘本人也被描绘成从左侧数的第二个神龛人物，同时场景也是出自《十日谈》。

波提切利非常注意的第二位诗人就是但丁。瓦萨里曾经记载，波提切利"很聪明且受过良好

教育，曾经为《十日谈》做过批注，也花了很多时间为《地狱篇》画插画并出版。因此他没有去工作，结果便造成他很大的困扰"。

《神曲》及其注释的印刷版，在1481年由兰迪诺出版，其中《地狱篇》的前十九章包含波提切利画的插图。除此之外，目前保存下来的《神曲》插图素描共有90件，而这些作品即使在当时也被视为"令人惊讶的事物"。瓦萨里认为，波提切利对但丁的关注是一种着魔，再加上夸大的猜想与诡辩——他曾说过，波提切利是个"好辩之人"。他后来的传记作家巴迪努奇也持同样的看法，因此暗示波提切利并未受过良好教育；尽管这点在当时相当常见，但由于波提切利对但丁的着迷，因此仍努力为他的作品加以注释。

就在兰迪诺《神曲》注释与波提切利未完成的插图出版十多年后，出现了现藏于日内瓦博德默博物馆的《但丁肖像》这件作品，而此作的作者很可能就是波提切利。

艺术影响：19世纪迄今

19世纪重新发现波提切利，让他从那时起就具有巨大的影响力。尤其是他笔下苗条、雌雄难辨、优雅旋转的女性形象深深影响了19世纪，除了让这个时代创造出同样天使般出尘的女性形象之外，也启发了英国的拉斐尔前派画家——这些画家欣赏这些人物纯净的轮廓、深刻的表现力，还有她们苗条到近乎解体的身形。

波提切利的声望之所以上升，终于能够走出文艺复兴三杰（达·芬奇、拉斐尔与米开朗琪罗）的阴影，有部分原因是他的作品几世纪以来

在私人收藏的沉睡中被重新发现。卡斯特罗美第奇别墅收藏的《春》以及《维纳斯的诞生》，在1815年才首度公开展出。人们对波提切利作品重新燃起兴趣，应是发生在拿破仑时代。在安格尔所绘的一幅教皇庇护二世在西斯廷礼拜堂内的画作中，背景依稀可见波提切利所绘制的《摩西组画》片段。同样，法国诗人西奥也在他的著作《基督教艺术》（*l'art chrétienne*）中赞美波提切利。

最欣赏波提切利者，或许是拉斐尔前派的画家。1848年，这群人在伦敦，经由霍尔曼·亨特（Holman Hunt）与罗赛蒂（Rossetti）等人提议而结成兄弟会。后来加入的人包括伯恩－琼斯（Burne-Jones）与威廉·莫里斯（William Morris），同时罗斯金则以艺评家的身份支持这个团体。尤其是后来加入的伯恩－琼斯等人，很早便发现波提切利的迷人之处。最好的证据便是伯恩－琼斯在1859年前往意大利旅行时随身的笔记本，里面包含《西蒙妮塔·韦斯普奇肖像》（当时此作藏于佛罗伦萨的美第奇－里卡尔迪宫）的素描，同时还有《维纳斯的诞生》的局部习作图。

对波提切利的热情，以及对15世纪后半叶佛罗伦萨绘画流畅线条的热情，直接反映在拉斐尔前派的画作中。此类作品充满象征意义，看似神秘的画面浮现着迷人的人物，均以细致的线条和颜色绘成。诸如沃特·佩特（Walte Pater）、伯恩－琼斯，以及年轻的查尔斯·斯温伯恩（Charles Swinburne），都是通过拉斐尔前派的画作而对波提切利着迷。佩特的文章《桑德罗·波提切利》在1870年刊出，而后来他在1873年出版的《文艺复兴历史研究》中也大大形塑了某种维多利亚式的波提切利观点。在波提切利的故乡，主要是因为画家萨托里欧通过撰写关于罗赛蒂的文章，并且在自己的画作中直接指涉波提切利的作品，才让拉斐尔前派在意大利逐渐出名。

在新艺术的年代，仍然主要通过英国艺术家来发展波提切利的影响，例如王尔德最爱的艺术家比亚兹莱。新艺术受到拉斐尔前派的影响，采用波提切利与同代艺术家偏爱的流动线条。

对新艺术而言，素描的流动性代表生命力量的流动，掌握着生命力量的肇生之时。波提切利的确如此，新艺术的许多装饰主题都可以追溯到波提切利。例如，植物形态作为装饰元素，对具体事物的关注使它们开始变形，主导性的女性元素（那种充满魅力力量与对死亡的着迷）也在其中扮演重要角色。然而，更为重要的是线条的优雅。这种优雅的线条直接传承了波提切利的设计观念，成为现代设计的灵感之源。毕竟波提切利自己也乐于装饰简单的日常之物——家具、嫁妆箱与布道袍，这样的影响也出现在美术工艺运动之中。

游走于艺术、媚俗与商业间

一方面，对波提切利绘画主题的重制，已经出现在塞冈提尼的《生命春天的爱情》以及克林姆特的《雕塑的隐喻》中，也就是说仍在艺术的领域内发生；但另一方面，在拿破仑第二帝国时期（1852—1870），这些作品开始与媚俗产生联结。同样，还是那由海浪中诞生的维纳斯的形象，让人不断地引用、复制，并用所有可能与不

可能的方式庸俗化。

维纳斯在媚俗艺术与民间文化的地位，让她成为20世纪波普艺术运动最受喜爱的对象。除了女星玛丽莲·梦露之外，波提切利的维纳斯也是安迪·沃霍尔最爱的主题之一，理由清晰可见。

再举最近的例子，意大利艺术家费奥瑞西以数字化的方式重制了波提切利的女神，而电影也无法脱离这个女性美的象征。在007情报员的电影Dr. No（《诺博士》，为007系列电影的第一部）中，在肖恩·康纳利所饰演的詹姆斯·邦德眼前，女主角乌苏拉·安德丝缓缓由海浪中起身，手中握着海螺。波提切利的维纳斯已经成为大众文化中的图腾之一，象征着意大利的文化与艺术魅力。因此，她的形象不仅装饰着意大利的10欧元硬币，更装点着全世界无数的杯子、袋子与T恤。

同样的事情也发生在她的创造者身上，同时也发生在许多艺术家、作家与电影明星身上，因为尽管他们创造出人们难以忘怀的人物与角色，但是他们自己却逐渐为人遗忘。所以，要了解神话，就必须先了解神话的创造者。

评论文选集

创造出近乎神圣的事物

毫无疑问，将不会有任何未来，若不是他们（遵循几何学与数学的比例规则），正如同绘画之王弗兰切斯卡——以及他之外的其他人——在我们这个时代所证明的那样。佛罗伦萨有波提切利、小利皮与吉兰达约等人，他们将自己的作品区分出部分与方位，创造出在我们眼中近乎神圣的事物，仿佛它们只缺灵魂。

<div style="text-align:right">

卢卡·帕乔利（Luca Pacioli）
《算术、几何、比及比例概要》，1494年

</div>

父亲的绝望成就了他

正是在奢华者洛伦佐·美第奇的时代——那确实是具有天分者的黄金时代——亚历桑德罗开始活跃，而他的绰号便是我们熟知的桑德罗·波提切利。他的父亲是佛罗伦萨市民马里安诺·菲利佩皮，而他也细心教导当时在送孩子担任学徒前所该教导他们的一切；果不其然，尽管波提切利轻易学好他希望学的一切，但他仍然焦躁不安，他的父亲受够了他的奇思幻想，绝望地将他送到他认识的一位金匠身边。当时金匠与画家之间有非常密切而持续的接触，桑德罗深受绘画吸引，并决定踏上绘画这条路。

<div style="text-align:right">

乔尔乔·瓦萨里
《艺苑名人传》1550年

</div>

他的灵视让他仿佛是但丁

波提切利活在自然主义者的时代，而他或许只是其中一位。他的作品中有足够痕迹来体现一种外向事物的感觉。在那个时代的绘画中，这样的感觉让草地充满细致的生物，让山丘有着水塘，让水塘长满开花的芦草。但是他觉得这还不够：他是个具有灵视的画家，他的灵视让他仿佛是但丁、乔托（他努力要与但丁并驾齐驱）、马萨乔，甚至是吉兰达约，他们不过是以或多或少的精准来临摹外在形象。他们是戏剧性而非灵视的画家，他们几乎是不带感情地看着眼前发生的情境。而波提切利所代表的天分挪用了眼前的资料，将它们化为观念、情感与自我灵视的表达。因此，它快速但轻易地运用这些数据，拒绝某一些，抽离某一些，但总是以全新的方式将之组合。对他就如同对但丁一样，场景、颜色与外在的形象或手势等，都带着果断但随意的真实。此外，它们在他心中通过自己结构的细致法则而唤

醒某种情致，这样的情致不会在其他人心中唤醒，而且自身即是重复或复制；它包覆着它，让所有人都能在感官的条件下分享。

<div align="right">华特·佩特
《文艺复兴历史研究》，1873年</div>

传达出"远去的神话"

一位朋友从意大利写信给我，如此描述波提切利以及与他有关的画家："我问自己他哪里让我着迷，例如哪一幅画或是画中的什么元素，我不得不承认是画中的异教氛围、童话故事的元素与美丽远去神话的回音，而他均有办法将之传达。"后面这些强调的字眼，我觉得非常确实。同时，我们必须记得，在15世纪，对自然进行科学研究还未阻碍人以同理心观看外在世界。当时"远去的神话"仍有可能，那是诗人的梦想、艺术家的喜悦，仿佛那种形式是最适合用于表达那些被自然所唤醒的情愫。

<div align="right">约翰·爱丁顿·赛蒙（John Addingdon Symonds）
《意大利的文艺复兴》，1888年</div>

忽视再现只专注呈现

从来不漂亮，几乎没有魅力也不吸引人；素描经常不正确，颜色也不令人满意；其典型不受喜爱，其感受非常强烈甚至悲情——那么，到底为什么波提切利在现代如此令人难以抗拒，让人要么就崇拜他，要么就讨厌他？其秘密在于欧洲绘画者中，再也没有哪一位艺术家如此忽视"再现"，而只专心于"呈现"。他的教育发生在自然

主义高度成功的年代，他最初几乎将自己完全投入纯粹再现之中。身为利皮的弟子，利皮的训练让他长久喜爱着艺术的灵性。他自己天生对重要事物有很强的直觉，能够在圣奥古斯丁这幅湿壁画中创造出思想家的典范。然而，在他最辉煌的年代中，他抛下一切，甚至是灵性的意义，将自己完全投入于呈现那一类特质。这类特质在画面中能够直接传达，甚至强化生命。对我们这些对艺术作品只关心它们再现什么的人而言，波提切利那种未受扭曲的典型与生动的感受，不是带来强大的吸引力就是排斥力。但是，如果我们拥有触觉与动态的想象力，而此般想象也容易获得激发，那么我们便能从波提切利的作品中感受到某些几乎没有其他艺术家所能传递的感受。就在我们穷尽了他作品中的再现元素所引发的最强烈的同情与最激烈的排斥之后，我们才能稍稍体会到他真正的天分。这个最令人兴奋的时刻，代表一种前所未有的力量，完整地结合了触觉与动态的感受。

<div align="right">柏纳·贝伦森（Bernard Berenson）
《文艺复兴时代的佛罗伦萨画家》，1896年</div>

与达·芬奇各有不同的历史价值

桑德罗·波提切利只比达·芬奇早七年出生，但波提切利总被视为15世纪画家，而达·芬奇则被视为16世纪画家。然而这并非毫无道理。达·芬奇开启了现代的艺术概念：艺术是探索、研究与个人的追寻。这样的概念由拉斐尔与柯雷吉欧继承，并且他们重新以道德的方式加以陈述，以他所谓的"行动的伦理"对比米开朗琪罗的"沉思的伦理"。

当然，波提切利的美学理念也在米开朗琪罗的艺术中获得深刻的道德意义，不过米开朗琪罗那"沉思的伦理"，不久之后将萎缩为矫饰主义者那种"形态的伦理"，要到几世纪后才会被重新认识，重新认识者是早期浪漫主义者，他们还带来了以"崇高"为准绳的美学。

达·芬奇的新美学要彻底地改变价值观，而它到来的时机恰好是传统价值受到挑战的历史时刻。这个转折点，很明显地反映在他同时代艺术家波提切利的作品内；两人都是在韦罗基奥的工作室成长，那必定也是15世纪后半叶意大利最具启发性的艺术环境。达·芬奇与波提切利之间的差异——这也预告了将来达·芬奇和米开朗琪罗之间的针锋相对——便是源于艺术的形而上功能与历史功能之间难以调和的矛盾。

朱利欧·卡罗·阿岗（Giucio Carlo Argan）
《波提切利》，1957年

既服膺美第奇又对他提出抗议

波提切利的个性相当复杂。基本上，他属于哥特派，代表意大利绘画的抒情层面。他继承的是西莫·马丁尼（Simmone Martimi）与贞提尔·达·法布里亚诺（Gentile da Fabriano）抒情绘画传统，而与乔托、马萨乔没有关联。不过，在他生活的时代，美第奇的影响力如日中天，因此他必定也服膺当时这位非常特别的诗人与学者圈内最先进的美学与哲学理论……波提切利的圣母有种出尘、复杂的忧郁，而当他受托描绘异教主题时，他的维纳斯、墨丘利、三美神，都与他的圣母具有同样细致的忧伤。在波提切利基督教的异教形象中有一种矛盾。一方面，他接受美第

奇式调和两种生命态度的方式；另一方面他又提出抗议。春天所有的活力都在空中，但是那样的活力又带有日暮的悲伤。

同样吊诡的是波提切利的风格。他的目光具有古代的风格，因为他并不追求马萨乔的一致性，也不像同辈画家对三维世界的空间问题采取科学的方式研究；但是，他将自己目光所及转变为画作的方式更为细致与繁复，远远超过同时代的画家，并因此创造出自己独特的氛围。

艾瑞克·纽顿（Eric Newth）
《欧洲绘画与雕塑》，1941年

一条通往未知而不可知的小径

让我们以波提切利为例，因为他的作品中两个对比的层面自由且和平地共存：固定图画元素的安排，以及人物内在深刻的情感信念。由此观之，他提供给我们的生命之戏永远是双重的：一方面他尊重我们所谓的画面中的建筑结构，另一方面他促使我们去不断地让自己沉浸在他所呈现的人物所暗示的故事当中。他通过图画向我们传达了一切，至少在作品中似乎隐约透露了他想要表达的一切。然而，仔细审视，我们会发现另一个场景在画面的背景中悄然上演，只有现代的感性才能将这一场景唤醒。作品中被规则主导的构图和精准的真实呈现太过显著，无需在此过多赘述。然而，遗憾的是，我们为他的故事赋予了无法改变的色调，因此它们只是在表面上遵循着自己叙述的传奇和所呈现的构图。这是因为他展现了艺术家必须付出大量努力的事实，因此观者开始直接感受到他的男女人物所表现出的不安、怀疑与躁动……波提切利的真正故事发生在场景背

后，在追求形式完美的努力背后……最令人着迷的诠释都违背官方故事，违背了艺术家表面上所要呈现的……波提切利知道我们永远不会全面认识人，因此他的画有时像是一条小径通往这个未知而不可知的领域。

<div align="right">

卡罗·波（Carlo Bo）
《超越目光的一生》，1966年

</div>

将美当成艺术终极目标

对波提切利而言（也多半是因为他），艺术上的"危机"主要为三个因素：对空间与透视的理解；将空间重新定义为自然的知识与再现；叙事（重述人类的活动）的重要。因此，危机聚焦于艺术家的社会功能，因为艺术家是受到高度重视的技能的实践者。危机会出现，是因为这个时代的艺术有太多看似老套，甚至耗尽灵感，也因此每一位艺术家都受到影响，需要前进，由意识形态层次开始，而其方向则是对美的追求。因此，美丽成为哲学、经典学习与最重要的目标，对艺术与人类行为也都如此。

波提切利是第一个——最重要的是，他是文艺复兴第一位——将"美"当成艺术终极目标的

画家。他那坚强、不矫情的风格，让他对艺术的追求带有新的活力，这也正是他的作品的基础；对于认真研究他作品的米开朗琪罗，这也是让他受益良多之处。

<div align="right">

安伯托·巴丁尼（Unberto Baldini）
《春》，1984年

</div>

西蒙妮塔肖像透露的信息

波提切利还在他为西蒙妮塔女士绘制的肖像画中，开创了一种特殊的肖像画风格，这一点最初是与艺术主顾美第奇的特殊要求有关。这幅肖像目前流传四种版本，描绘的是来自热那亚的卡塔尼奥家族的西蒙妮塔·韦斯普奇……这幅肖像的性爱元素以及人物与仙女的近似，再加上非常平均的脸部特征，全都表现出一种高度的理想化……因此，在波提切利这幅肖像画中，西蒙妮塔一方面被描绘成贞洁而有智慧的理想女性，让人联想到米涅瓦看护着自己的骑士朱利亚诺·美第奇；但另一方面她也具备仙女冶艳性感的元素。这幅肖像反映出当时女性模棱两可的形象；同时，想象出的女性气质，结合了性爱元素与贞洁理想。

<div align="right">

法兰克·佐纳（Frank Zoellner）
《桑德罗·波提切利》，2005年

</div>

作品收藏

英国

伦敦

科尔陶德艺术研究中心

《圣三位一体与抹大拉的玛利亚、施洗者约翰、托比亚斯与天使》（《康维台特祭坛画》） 1490年—1495年

伦敦国家美术馆

《贤士来朝》 约1468年—1470年
《青年肖像》 1480年—1483年
《维纳斯与战神》 约1483年
《神秘的基督诞生》 约1501年

维多利亚与艾伯特博物馆

《仕女画像》
1470年—1472年

法国

阿雅克肖

费许博物馆

《圣母、圣子与天使》 1465年

巴黎

卢浮宫博物馆

《列米别墅墙面装饰残片》 约1486年

德国

柏林

古典绘画美术馆

《圣塞巴斯蒂安诺》 1474年
《圣母、圣子与八天使》（《拉辛斯基圆形画》） 约1481年
《登基的圣母与圣子在施洗者约翰及使徒圣约翰之间》（《巴迪祭坛画》） 1485年

铜版画陈列室

《〈地狱篇〉第31章》 1480年—1490年

法兰克福

施泰德博物馆

《理想女性肖像》 1480年—1485年

慕尼黑

老绘画陈列馆

《为基督尸身的哀悼》 约1495年

意大利

贝加莫

卡拉拉学院

《弗吉尼亚的故事》 约1500年

佛罗伦萨

乌菲齐美术馆

《洛吉亚的圣母》 1467年—1470年
《玫瑰园圣母》 1468年—1469年
《圣母子与六圣徒》（《圣安布洛乔祭坛画》） 1469年
《坚忍》 1470年
《云中的圣母与圣子》 约1472年
《发现荷罗佛尼尸首》 1472年—1473年
《友弟德回到拜突里雅》 1472年—1473年
《手持老科西莫徽章的青年肖像》 约1475年
《贤士来朝》 1475年—1476年
《斯卡拉圣马丁医院之圣母报喜图》 1481年
《春》 约1482年
《米涅瓦与半人马》 约1482年
《尊主圣母》 1483年
《维纳斯的诞生》 约1484年
《石榴圣母》 1487年
《卡斯特罗天使报喜图》 1489年—1490年

《圣母与圣子以及四天使与六圣徒》（《圣巴纳巴祭坛画》） 1489年—1490年
《贞女加冕与使徒圣约翰、圣奥古斯丁、圣杰罗姆与圣艾利吉斯》（《圣马可祭坛画》） 约1490年
《圣奥古斯丁于书房写作》 约1490年—1494年
《阿佩里斯的诽谤》 约1495年

美术学院美术馆

《圣母、圣子与两天使》 1468年—1469年
《圣母、圣子与施洗者约翰、圣道明、圣葛斯默、圣达弥盎、圣方济各、圣劳伦斯》（《特雷比奥祭坛画》） 1495年—1496年

帕拉蒂纳博物馆

《男孩肖像》 1470年—1473年
《年轻女士肖像》 约1485年
《圣母、圣子与年轻的施洗者约翰》 约1495年

孤儿之家美术馆

《圣母、圣子与天使》 约1465年

诸圣教堂

《书斋中的圣奥古斯丁》 1480年

拉齐特别墅

《圣母加冕》 1495年—1500年

米兰

波尔迪·佩佐利博物馆

《读书圣母》 约1483年
《为基督尸身的哀悼》 约1495年

那不勒斯

卡波迪蒙特国家博物馆

《圣母、圣子与两天使》 约1468年—

1469年

皮亚先佐

奇维科博物馆

《圣母、圣子与青年圣约翰》 1477年

罗马

帕拉维基尼美术馆

《基督变容与圣杰罗姆与圣奥古斯丁》
约1500年

梵蒂冈

梵蒂冈

梵蒂冈博物馆

《基督的诱惑》 1481年—1482年
《摩西组画》 1481年—1482年
《可拉、大坍与亚比兰的惩罚》 1481
年—1482年

荷兰

阿姆斯特丹

阿姆斯特丹国家博物馆

《友弟德与荷罗佛尼》 1494年—1496年

俄罗斯

莫斯科

普希金博物馆

《天使报喜图之天使》 1495年—
1500年

《天使报喜图之圣母》
1495年—1500年

圣彼得堡

遗产博物馆

《圣杰罗姆》 约1495年—1500年
《圣道明》 约1495年—1500年

西班牙

巴塞罗那

贾丹收藏

《男性肖像》 1496年—1497年

格拉纳达

新君礼拜堂

《橄榄山丘上的基督》 1498年—1500年

马德里

普拉多美术馆

《松林盛宴》 1483年

美国

波士顿

伊莎贝拉·斯图尔特·加德纳博物馆

《圣母与圣子》（《圣餐礼圣母》）
1470年—1472年

《卢克丽霞的故事》 1500年—1504年

剑桥

佛格美术馆

《有忏悔的抹大拉玛利亚与天使的钉刑
图》 1498年—1500年

费城

费城美术馆

《洛伦佐·德·洛伦奇》 1498年

纽约

大都会艺术博物馆

《赛诺比乌组画》 1494年—1500年
《圣杰罗姆的最后圣餐》 约1495年—
1497年

华盛顿

华盛顿国家美术馆

《圣母、圣子与天使》 1465年—1470年
《圣母与圣子》（《科西尼圣母》）（
约1468年

《贤士来朝》 1478年—1482年
《朱利亚诺·美第奇肖像》 约1478
年—1480年

《贞女赞美圣子》 约1490年
《青年肖像》 约1482年—1485年

历史年表

本年表概括地记述了艺术家一生所经历的主要事件，并同步列出那个年代发生的最重大的历史事件。

1444年—1445年

亚历桑德罗·迪·马里安诺·迪·瓦尼·菲利佩皮，后世所称的桑德罗·波提切利，生于佛罗伦萨，父亲是马里安诺·迪·瓦尼·阿玛迪欧·菲利佩皮，母亲是丝玫拉达。

多梅尼科·委内吉亚诺完成圣路西亚祭坛画，而安杰里柯也完成圣马可教堂的湿壁画。

1447年

尼可拉斯五世当选教皇。佛罗伦萨击退那不勒斯西班牙国王阿方索一世的军队。

1453年

穆罕默德二世攻陷君士坦丁堡。

1458年

马里安诺·菲利佩皮在土地登记时宣称自己有四个孩子，包括金匠安东尼奥，还有13岁"病恹恹"的桑德罗。瓦萨里记载桑德罗当时是金匠"波提切洛"的学徒。

伊尼亚·西维欧·皮科罗米尼获选为教皇庇护二世。

1459年—1460年

14岁的桑德罗担任金匠学徒。1465年时，他的父亲马里安诺·菲利佩皮退休。乌切洛完成为科西莫·美第奇绘制的《圣罗马诺战役》，同时多那太罗开始绘制圣洛伦佐教堂祭坛画。

1463年—1464年

菲利佩皮一家在新维尼亚路（Via della Vigna Nuova）买下一栋房子。他们的邻居是韦斯普奇家族，或许也是由于他们的推荐，波提切利才能进入利皮的工作室。

科西莫·美第奇在1464年过世，他的儿子继位。庇护二世过世，继任者为保禄二世。

利皮完成普拉多大教堂的湿壁画。

1467年

22岁的波提切利由利皮的工作室转到韦罗基奥的工作室。

利皮开始绘制斯波莱托大教堂的湿壁画。

人文主义哲学家伊拉斯谟出生。

1469年

马里安诺·菲利佩皮在土地

登记时确认自己的儿子是画家，并且在自家工作。桑德罗接触了美第奇家族。皮耶罗·美第奇过世，他的儿子洛伦佐继任。

马基雅弗利（Machianvelli）出生。

1470年

根据记录，波提切利拥有自己的工作室。6月18日，接受商业法庭委托绘制《坚忍》。

亚尔伯提完成佛罗伦萨新圣母教堂的门面。韦罗基奥绘制《基督受洗》，助手包括达·芬奇，或许还有波提切利。

1472年

波提切利加入当地的画家公会。他绘制《朱蒂斯》以及现藏于伦敦的《贤士来朝》。

1474年

1月20日，现藏于柏林的《圣塞巴斯蒂安诺》安置于圣母大殿。波提切利开始绘制《继位》，但未完成且于1583年被毁。

曼帖那在曼土亚绘制《婚礼堂》湿壁画。

1475年—1476年

波提切利为新圣母教堂的德拉玛礼拜堂绘制《贤士来朝》（现藏于乌菲齐美术馆）。

1477年—1478年

《春》或许是在此时绘制，是受到洛伦佐与皮耶尔弗朗西斯科·美第奇的委托，但是某些学者认为这件作品是在15世纪80年代早期完成的。

1478年

发生针对美第奇家族而来的"帕齐阴谋"。

1480年

波提切利接受韦斯普奇家族委托，为诸圣教堂绘制《书斋中的圣奥古斯丁》湿壁画，与吉兰达约的《圣杰罗姆》是成对的作品。

1481年—1482年

1481年4月至5月绘制《斯卡拉圣马丁医院之圣母报喜图》。前往罗马绘制西斯廷礼拜堂壁画。1482年2月20日，父亲过世。10月回到佛罗伦萨，开始进行旧宫百合室（Sala dei Gigli）内的湿壁画，但未完成。皮耶罗·弗朗西斯科·美第奇委托绘制《米涅瓦与半人马》。

1483年

为了吉安诺佐·韦斯普奇与鲁可雷西亚·比尼的婚礼，波提切利以薄伽丘的小说《老实人纳斯塔基奥》为主题绘制床头板装饰画。《维纳斯与战神》和《春》或许在此时完成。

查理八世成为法国国王。马丁·路德诞生于图林根州的艾斯莱本。拉斐尔诞生于乌尔比诺。

1484年

波提切利绘制《维纳斯的诞生》。

1487年

波提切利绘制《圣巴纳巴祭坛画》。同时他接受委托，为

旧宫的演讲厅制作一幅圆形画，一般认为即是《石榴圣母》。

1491年

波提切利奉派为佛罗伦萨大教堂设计新的门面。此外，他接受委托，与格拉多（Gherardo）及蒙特·迪·乔万尼（Monte di Giovanni）合作，为圣萨诺比礼拜堂绘制两幅马赛克画。

1492年

奢华者洛伦佐过世。皮耶罗·美第奇继位。罗德里哥·博吉亚获选为教皇亚历山大六世。萨伏那洛拉写作《十字架的胜利》。

哥伦布发现美洲。

1493年

波提切利的大哥乔万尼过世。另一位哥哥西蒙尼写作《意大利要事录》，显示他是萨伏那洛拉忠实的追随者。

1494年

桑德罗与哥哥西蒙尼在贝洛斯瓜尔多山购买一栋别墅。

法国的查理八世入侵意大利。皮耶罗·美第奇被驱逐出意大利。萨伏那洛拉建立专制统治。

1495年

波提切利为安东尼奥·赛尼绘制《阿佩里斯的诽谤》，并开始进行皮耶尔弗朗西斯科·美第奇委托的《神曲》插图素描以及《圣萨诺比乌斯的一生》的场景制作。

1497年

达·芬奇在米兰的圣母感恩修道院绘制《最后的晚餐》。

1498年

波提切利开始创作《有忏悔的抹大拉玛利亚与天使的钉刑图》。5月23日，萨伏那洛拉被指控为异端并受火刑。

1501年

波提切利56岁。他绘制《神秘的基督诞生》，这是他唯一签名且标注年代的作品。

米开朗琪罗开始进行雕像《大卫》的创作。

1504年

佛罗伦萨成立委员会以决定米开朗琪罗的《大卫》应放置于何处，波提切利为成员之一。

1507年

拉斐尔绘制《金翅雀圣母》。

1508年

米开朗琪罗开始在西斯廷礼拜堂工作。吉奥乔尼与提香在威尼斯的德国商馆开始绘制湿壁画。

1510年

波提切利于5月17日过世，享年65岁，他与家族成员同样埋葬于诸圣教堂内。

参考书目

A. Chastel, *Botticelli*, Cinisello Balsamo (Mi), Silvana Editoriale 1957

R. Salvini, *Tutta la pittura di Botticelli*, Milano, Rizzoli 1958

A. Chastel, *Arte e umanesimo a Firenze al tempo di Lorenzo il Magnifico. Studi sul Rinascimento e sull'umanesimo platonico* [1959], Torino, Einaudi 1964

A. Warburg, *La rinascita del paganesimo antico: contributi alla storia della cultura*, a cura di G. Bing, Firenze, La Nuova Italia 1966

G. Mandel, *L'opera completa di Botticelli, con presentazione di Carlo Bo*, Milano, Rizzoli 1967

C.L. Ragghianti, G. Dalli Regoli, *Firenze 1470-1480. Disegni dal modello. Pollaiolo. Leonardo. Botticelli. Filippino*, Istituto di Storia dell'Arte, Università di Pisa 1975

U. Baldini in collaborazione con O. Casazza, *La Primavera del Botticelli: storia di un quadro e di un restauro*, Milano, Mondadori 1984

R. Guerrini, *Dal testo all'immagine. La pittura di storia nel Rinascimento*, in *Memoria dell'Antico nell'arte italiana*, a cura di S. Settis, Torino, Einaudi 1985

H.P. Horne, *Alessandro Filippepi, commonly called Sandro Botticelli,*

Painter of Florence [1908], traduzione italiana di C. Caneva, Firenze, Studio per edizioni scelte 1986

P. Bocci Pacini, *Nota archeologica sulla nascita di Venere,* in *La Nascita di Venere e l'Annunciazione di Botticelli restaurate*, Firenze, Centro Di 1987

A. Del Serra, *Il restauro della Nascita di Venere. Il restauro dell'Annunciazione*, in *La Nascita di Venere e l'Annunciazione di Botticelli restaurate*, Firenze, Centro Di 1987

G.C. Argan, *Botticelli* [1965], Milano, Skira 1989

R. Lightbown, *Sandro Botticelli*, traduzione italiana, Milano, Fabbri 1989

N. Pons, *Botticelli. Catalogo completo*, Milano, Rizzoli 1989

C. Caneva, *Botticelli. Catalogo completo dei dipinti*, Firenze, Cantini 1990

M. Levi D'Ancona, *Due quadri del Botticelli eseguiti per nascite in casa Medici. Nuova interpretazione della "Primavera" e della "Nascita di Venere"*, Firenze, Olschki 1992

H. Bredekamp, *Botticelli, La Primavera*, Modena, Franco Cosimo Panini 1996

A. Cecchi, A. Natali, *Viatico romano per Botticelli illustratore*, in *Sandro Botticelli. Pittore della Divina Commedia*, catalogo della mostra di

Roma, Milano, Skira 2000

N. Penny, *Pittori e botteghe nell'Italia del Rinascimento*, in *La bottega e l'artista*, a cura di R. Cassanelli, Milano, Jaca Book 2000

C. Acidini Luchinat, *Botticelli. Allegorie mitologiche*, Milano, Mondadori Electa 2001

M. Baxandall, *Pitture ed esperienze sociali nell'Italia del Quattrocento* [1972], Milano, Jaca Book 2001

I. Tognarini, *L'identità e l'oblio. Simonetta, Semiramide e Sandro Botticelli*, Milano, Mondadori Electa 2001

B. Deimling, *Botticelli*, Colonia, Taschen 2002

E.H. Gombrich, *Mitologie botticelliane*, in *Immagini simboliche. Studi sull'arte del Rinascimento*, Milano, Leonardo 2002

S. Malaguzzi, *Botticelli. L'artista e le opere*, Firenze, Giunti Editore 2003

A. Warburg, *Botticelli*, con uno scritto di P. De Vecchi, Milano, Abscondita 2003

P. Zambrano, J.K. Nelson, *Filippino Lippi*, Milano, Mondadori Electa 2004

B. Berenson, *Amico di Sandro*, Milano, Mondadori Electa 2006

A. Cecchi, *Botticelli,* Milano, Federico Motta Editore 2006

图片授权

图书在版编目（ＣＩＰ）数据

波提切利:诗意的光彩 / (意) 费德里科·波莱蒂著 ; 束光译. -- 北京 : 北京时代华文书局，2024.7

　　ISBN 978-7-5699-4539-3

　　Ⅰ . ①波… 　Ⅱ . ①费… ②束… 　Ⅲ . ①波提切利 (Botticelli, Sandro 1445-1510) －绘画评论 　Ⅳ . ① J205.546

中国版本图书馆 CIP 数据核字 (2022) 第 026706 号

北京市版权局著作权合同登记号　图字: 01-2021-6408 号

BOTIQIELI : SHIYI DE GUANGCAI

出 版 人：陈　涛
项目统筹：王　灏
责任编辑：李　兵
执行编辑：王　灏
封面设计：程　慧 杨颜冰
内文版式：赵芝英
责任印制：刘　银

出版发行：北京时代华文书局 http://www.bjsdsj.com.cn
　　　　　北京市东城区安定门外大街 138 号皇城国际大厦 A 座 8 层
　　　　　邮编：100011　电话：010-64263661　64261528

印　　刷：北京盛通印刷股份有限公司
开　　本：710 mm×1000 mm　1/16　　　成品尺寸：170 mm×230 mm
印　　张：9.75　　　　　　　　　　　　字　　数：150 千字
版　　次：2024 年 7 月第 1 版　　　　　印　　次：2024 年 7 月第 1 次印刷
定　　价：78.00 元